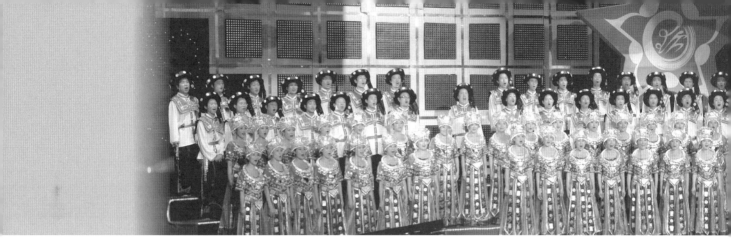

2019年凯里学院"民族做特"专项课题项目（项目编号：MZZT201903）资助

苗族
合唱作品集

主编 孙树飞 张祖云

苏州大学出版社
Soochow University Press

图书在版编目（CIP）数据

苗族合唱作品集 / 孙树飞，张祖云主编.--苏州：苏州大学出版社，2023.6
ISBN 978-7-5672-4399-6

Ⅰ.①苗… Ⅱ.①孙…②张… Ⅲ.①苗族-民歌-合唱-歌曲-贵州-选集 Ⅳ.①J642.211.6

中国国家版本馆CIP数据核字（2023）第101923号

书　　名：	苗族合唱作品集 MIAOZU HECHANG ZUOPIN JI
主　　编：	孙树飞　张祖云
责任编辑：	孙腊梅
助理编辑：	陈昕言
装帧设计：	吴　钰
出 版 人：	盛惠良
出版发行：	苏州大学出版社（Soochow University Press）
社　　址：	苏州市十梓街1号　邮编：215006
网　　址：	http://www.sudapress.com
邮　　箱：	sdcbs@suda.edu.cn
印　　刷：	苏州市深广印刷有限公司
邮购热线：	0512-67480030　销售热线：0512-67481020
网店地址：	https://szdxcbs.tmall.com/（天猫旗舰店）
开　　本：	889 mm×1 194 mm　1/16　印张：8.75　字数：259千
版　　次：	2023年6月第1版
印　　次：	2023年6月第1次印刷
书　　号：	ISBN 978-7-5672-4399-6
定　　价：	49.00元

凡购本社图书发现印装错误，请与本社联系调换。
服务热线：0512-67481020

序

　　信息社会发达的网络通信使交流变得通畅而便捷，国际间各个民族合唱活动的交流日益频繁，促进了文化的相互传播与影响。但尊重每一个民族传统文化的纯粹性，保证其纯正的原貌是民族合唱发展中要面对的首要任务，文本编创与整理则是其第一步。

　　就宏观而论，民族文化的创新开发必须在保护传统文化的基础上方可实施。就微观而言，民族合唱的发展，首先要进行文本的挖掘和整理；其次在具体作品中，和声运用的民族意识、母语个性的表现推广，甚至合唱练声中民族元素的贯穿以及其在教学过程中的渗透等，都是具体措施的落实体现。

　　很高兴看到贵州凯里学院孙树飞副教授正在关注国内外合唱艺术的民族化趋向与创作动态，并结合自身多年的教学实践和参演经验，对贵州苗族合唱作品进行积极的收集、筛选、校对和整理，从而编撰成集。这本《苗族合唱作品集》的出版，对于苗族合唱的发展与系统化梳理将起到很好的铺垫与促进作用。曲集内收录了国内多位作曲家有关苗族合唱的倾情力作，既有大家喜爱的《贵客来到家》（陈国权）、《飞歌与跳月》（陈怡）、《青青苗岭》（徐景新）、《苗岭你好》（黄钟声）、《大家来踩鼓》《木鼓敲起来》（王德文），又有《芦笙大摆裙》（唐德松）、《迎着太阳唱太阳》（韩贵森）、《踩鼓曲》（杨小幸、孙荫亭）、《俩俩哩》（马相华）等在当地广为流传的作品。这些合唱曲形式多样、表现丰富，有些作曲家还将苗族苍劲神秘的古歌、芦笙的和声音效、苗舞的奔放节奏、跌宕起伏的飞歌等元素巧妙地融于创编中，实现了"艺术源于生活并高于生活"的创作理念。其中《高原，我的家》和《苗岭你好》的两个不同版本的编入，有益于我们分析比较同一作品的不同合唱形式所演绎的和声音效、结构张力的异同，亦便于作品的推广和不同合唱团队的演唱。另外，该作品集的出版对于苗族合唱的区域内教学与传承、区域外排演与传播具有一定的意义和价值。

其实，要想真正传承苗族合唱的本体，必须消除其中过多做作的、表演性的旅游营销成分。此外，我屡次深入云贵川地区少数民族的民间生活，在直接或间接的学习交流中，发现现代文明对于传统文化无情冲击的严重现象：年轻人不愿学习本民族的传统歌唱，希望投入大都市的现代社会中；而年长者由于记忆力、体能退化无法参与传统歌唱，致使许多婚丧嫁娶、祭拜劳作等习俗亦逐渐销声匿迹。这些现实告诫我们：保存纯正的苗族传统多声音乐文化极为紧迫！拥有多声演唱传统的其他少数民族同样也存在此种窘境。希望树飞这本《苗族合唱作品集》具有抛砖引玉的效果，能引起全国各地更多的作曲家、指挥家关注苗族合唱的创作和排演，为苗族合唱的创新发展带来更多机遇，并激活各个少数民族合唱的创作繁荣与发展创新。

民族合唱的传承发展需要鼓励和支持，更需要具有社会责任、大局意识的人来担当和落实。它不仅仅是一个族群、一个国度的事，更是一项全球文化共享、共荣的大事，既艰苦又快乐！

如今的坚毅付出，正是为了我们的民族合唱在未来的国际舞台上与各国合唱之花公平、公正、公开地竞演，共同精彩呈现、尽情绽放。

与树飞以及致力民族合唱的有志之士共勉！

阎宝林
2023年6月19日

目　　录

大家来踩鼓（混声合唱）……………………………………………………………王德文 词曲001

飞歌与跳月（混声合唱）………………………………贵州苗族民歌与云南彝族民歌 陈怡 编曲016

迎着太阳唱太阳（童声合唱）………………………………贵州苗族民歌 肖树文 词 韩贵森 编曲026

踩鼓曲（无伴奏女声合唱）…………………………………………阮居平 词 杨小幸、孙荫亭 曲032

高原，我的家（女声二重唱与混声合唱）…………………………………韩文英 词 崔文玉 曲038

高原，我的家（女声合唱、领唱）………………………………韩文英 词 崔文玉 曲 陈国权 改编053

木鼓敲起来（无伴奏混声合唱）……………………………………………………王德文 词曲066

苗岭你好（童声合唱）………………………………………………………张吉义 词 黄钟声 曲078

苗岭你好（无伴奏混声合唱）………………………………………………张吉义 词 黄钟声 曲089

贵客来到家（无伴奏混声合唱）……………………………………贵州雷山苗族民歌 陈国权 改编099

俩俩哩（无伴奏混声合唱）…………………………………………………苗族民歌 马相华 改编108

芦笙大摆裙（混声合唱）……………………………………………………李小林 词 唐德松 曲119

青青苗岭（无伴奏混声合唱）………………………………………………施雪钧 词 徐景新 曲128

大家来踩鼓

（混声合唱）

王德文 词曲

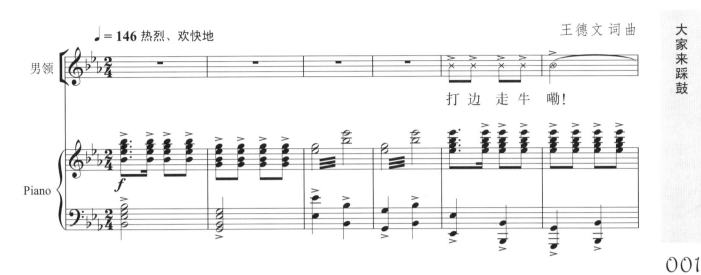

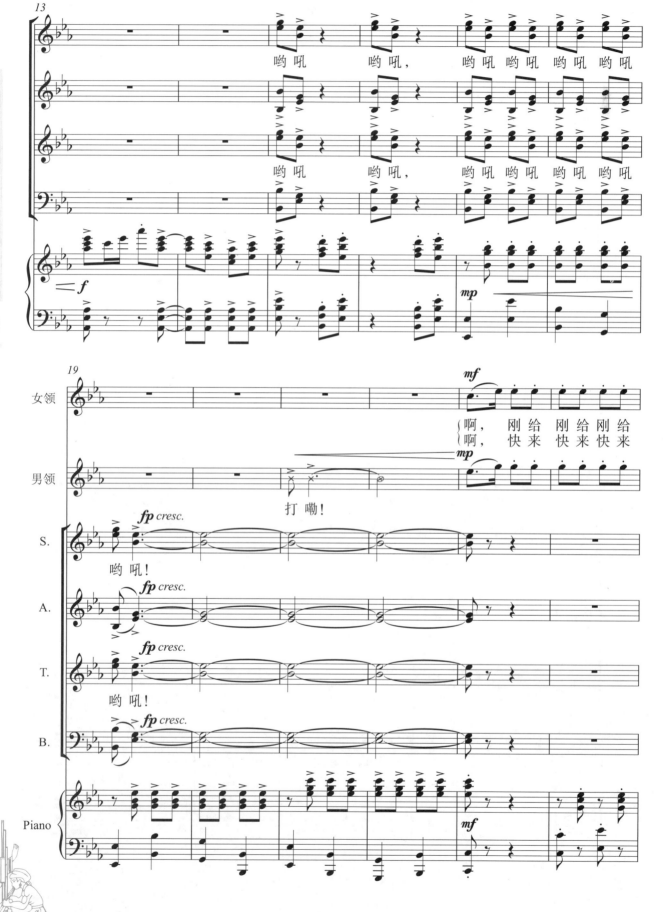

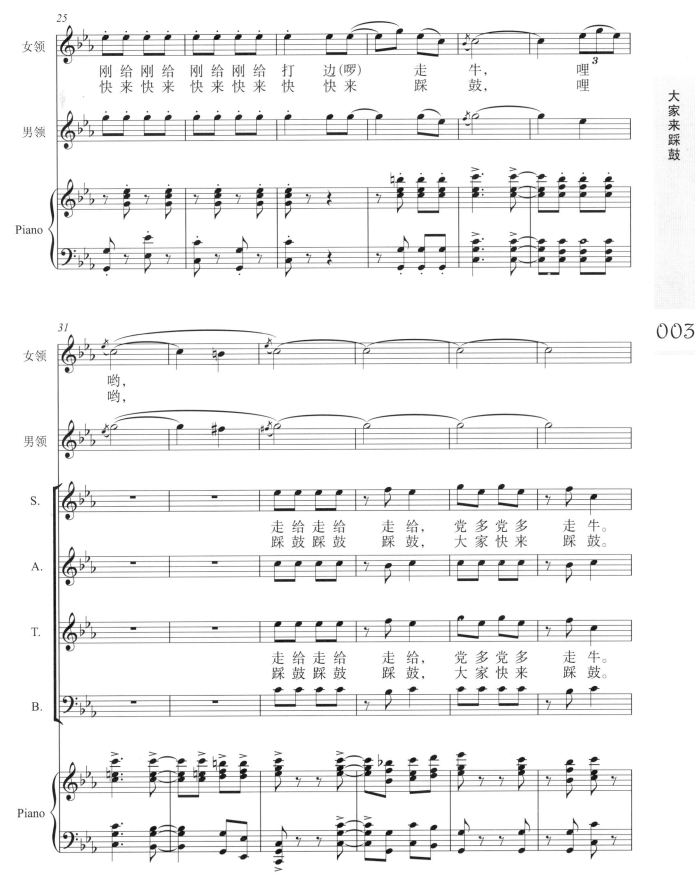

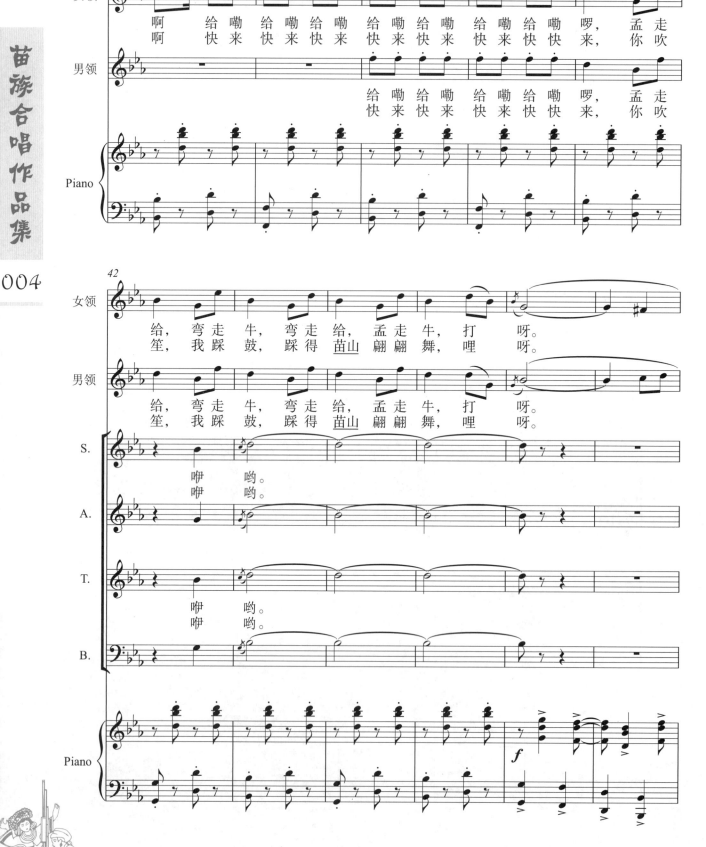

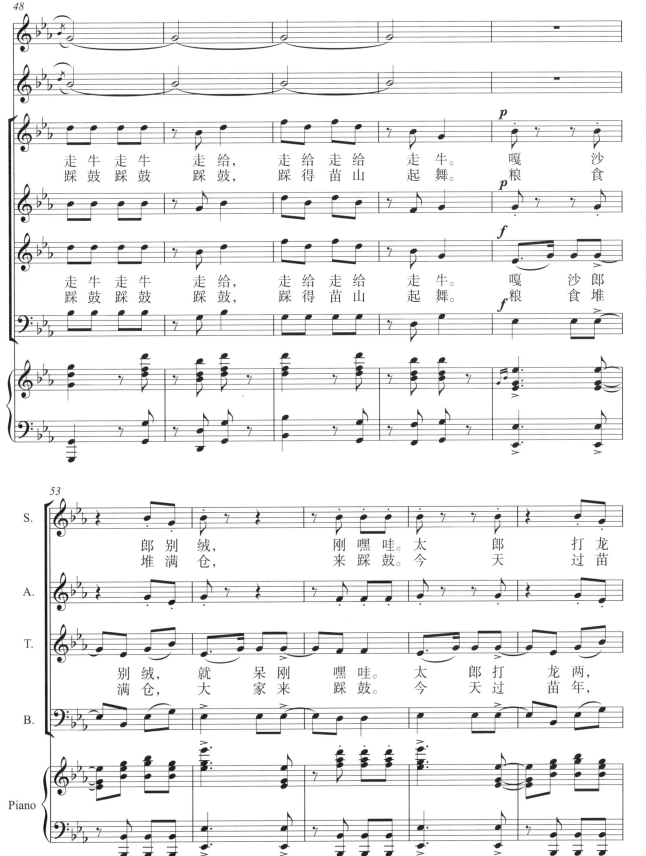

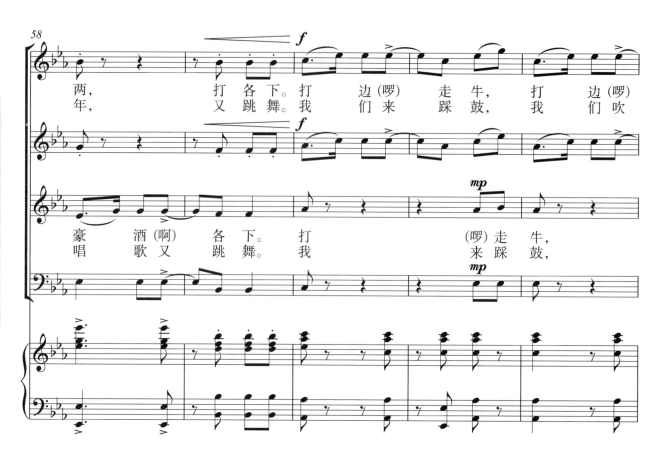
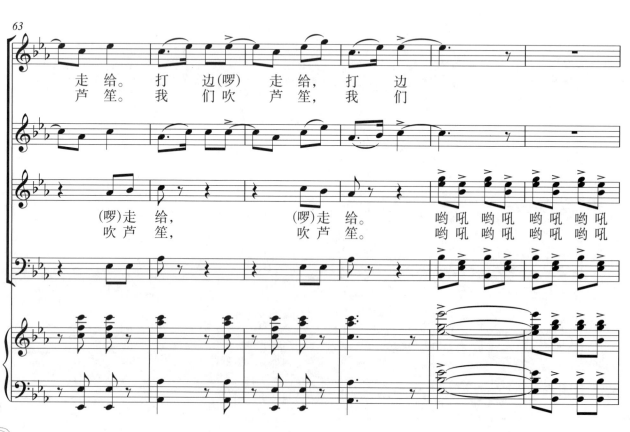

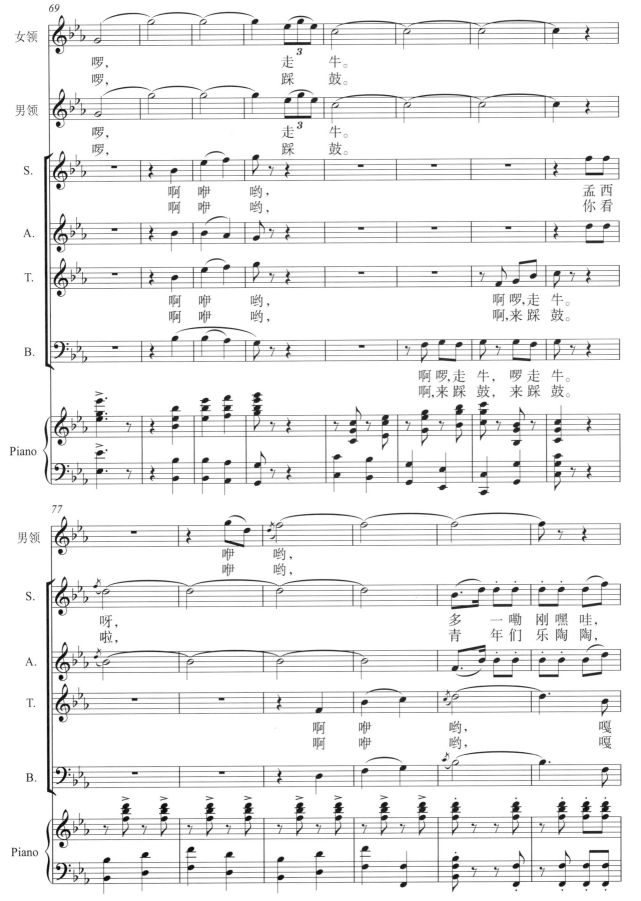

大家来踩鼓

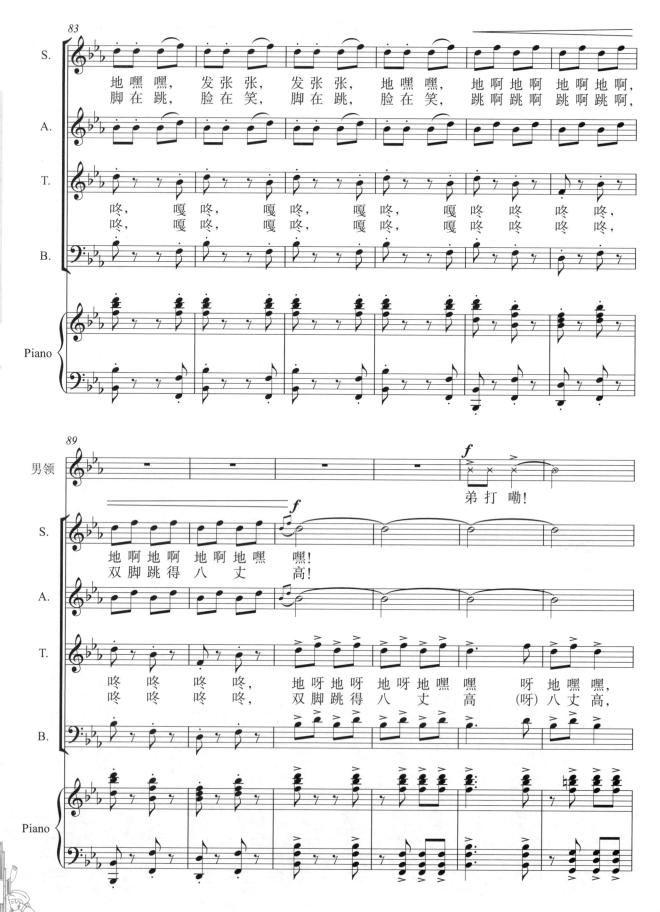

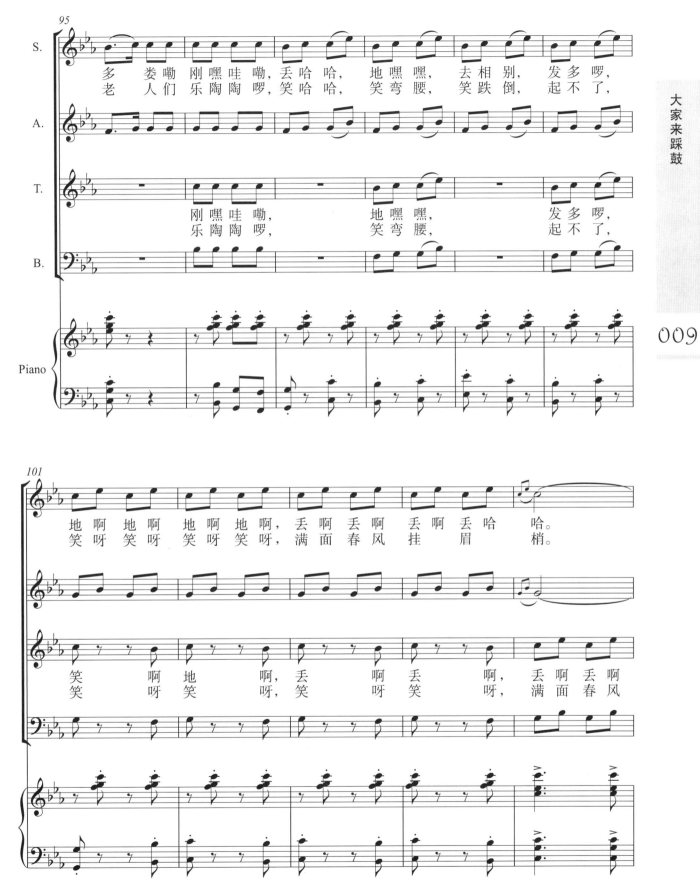

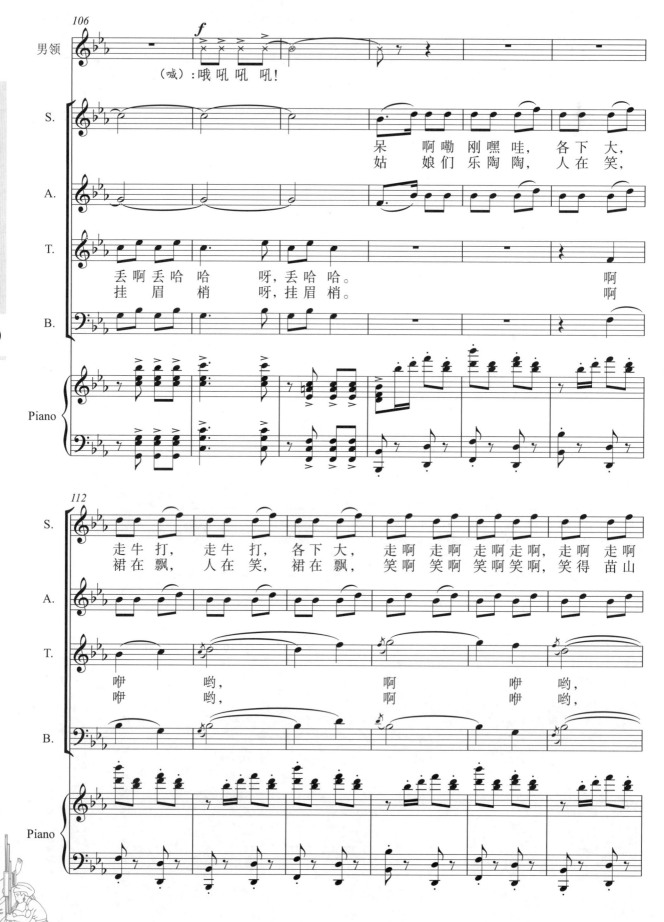

大家来踩鼓

飞歌与跳月
Mountain Song and Dancing Tune
（混声合唱）

贵州苗族民歌与云南彝族民歌
GuiZhou Folk Song(Miao) and YunNan Folk Song(Yi)

陈 怡 编曲
Composed by ChenYi

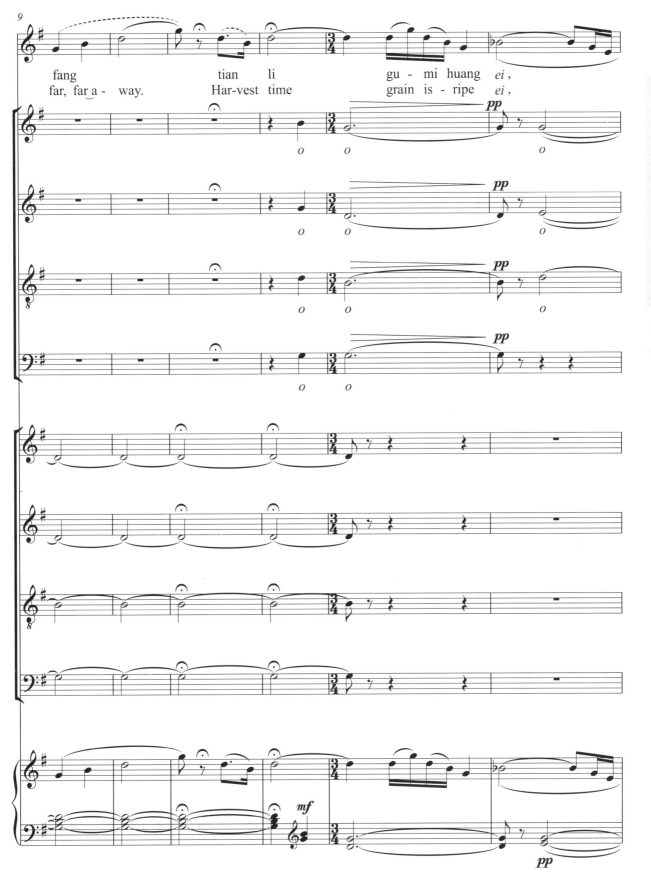

飞歌与跳月

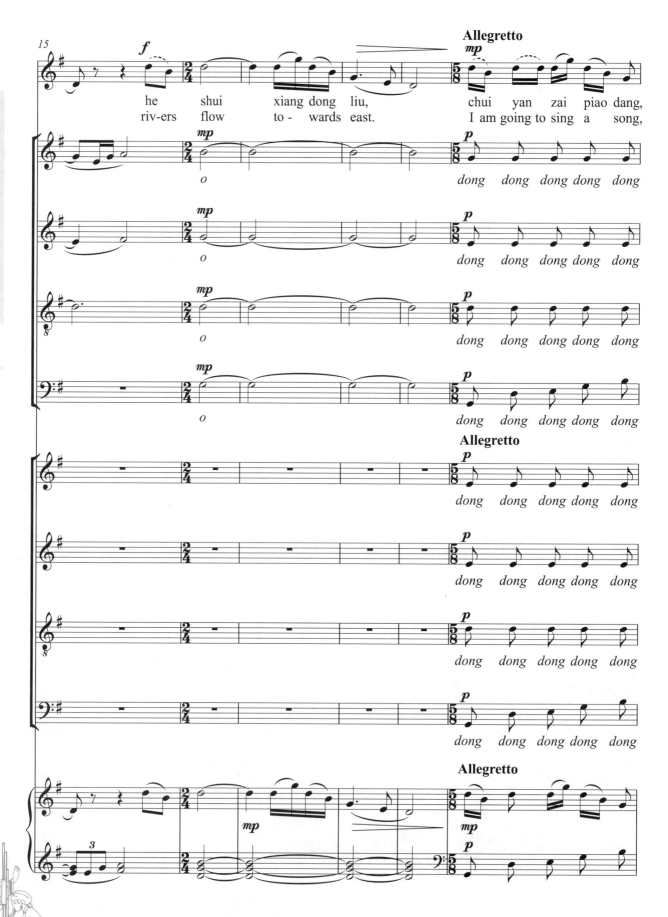

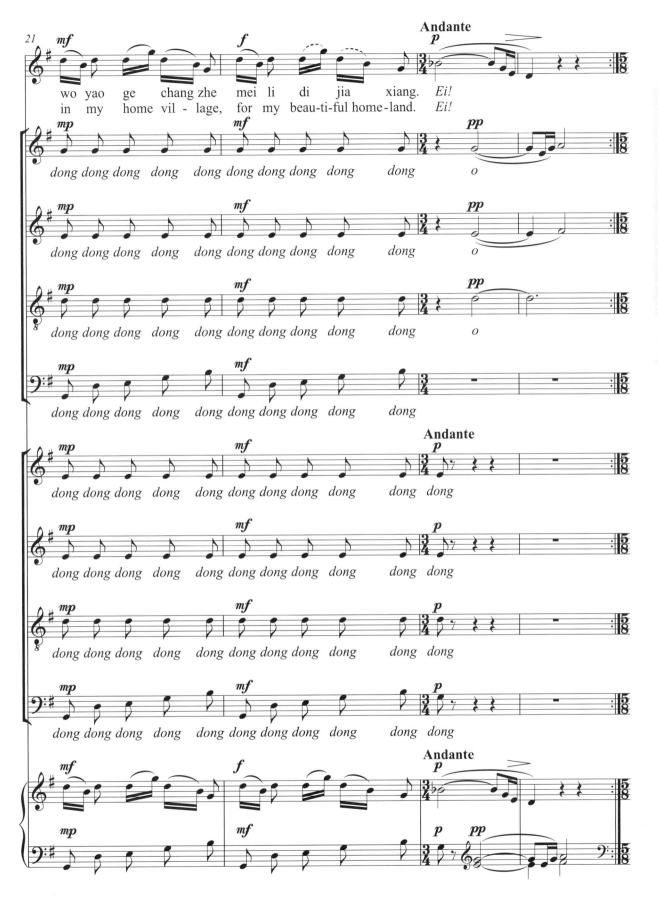

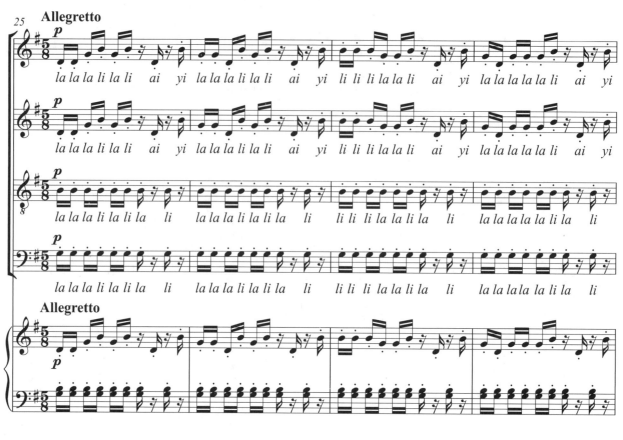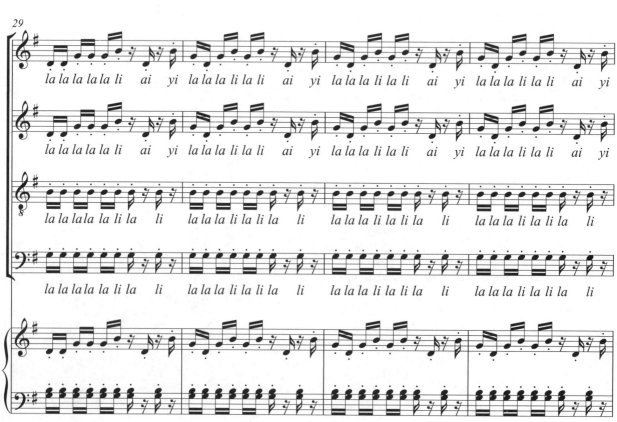

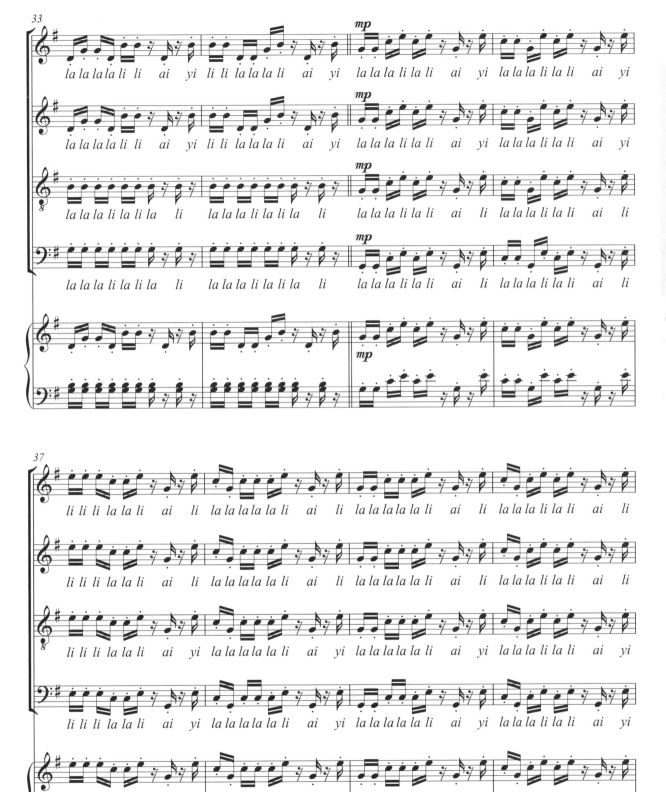

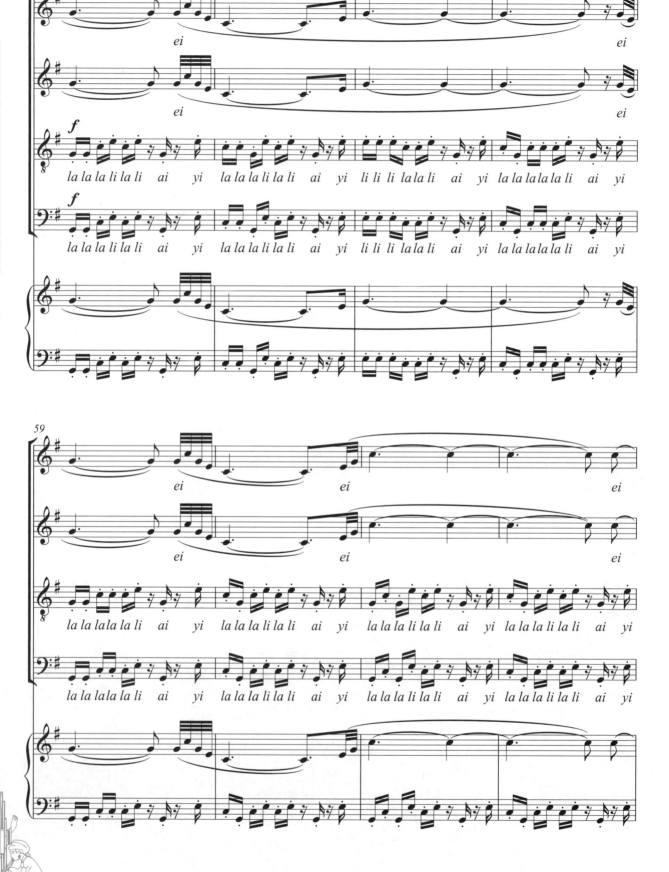

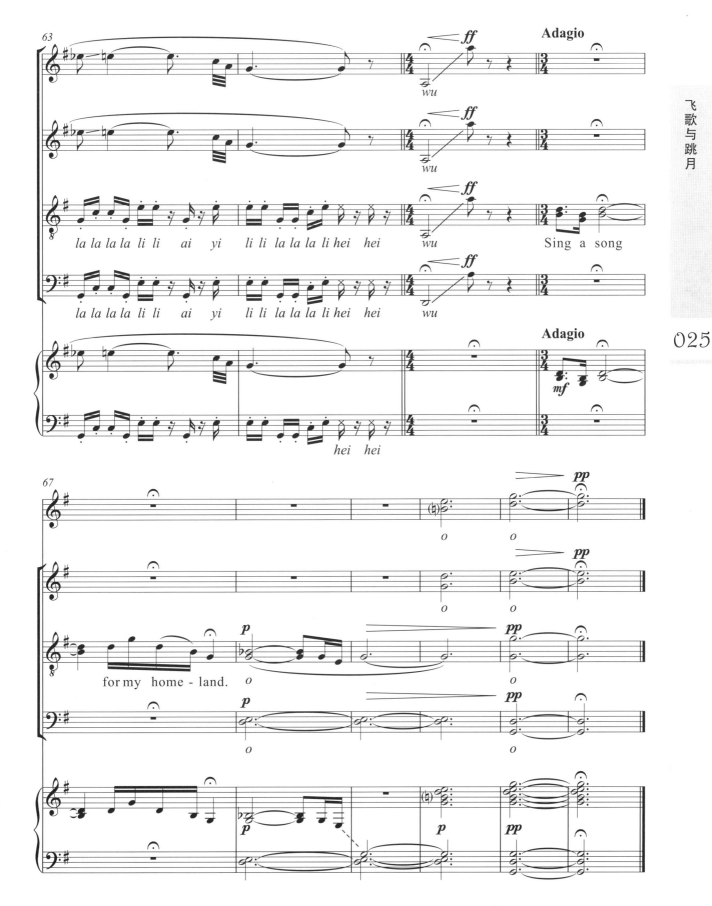

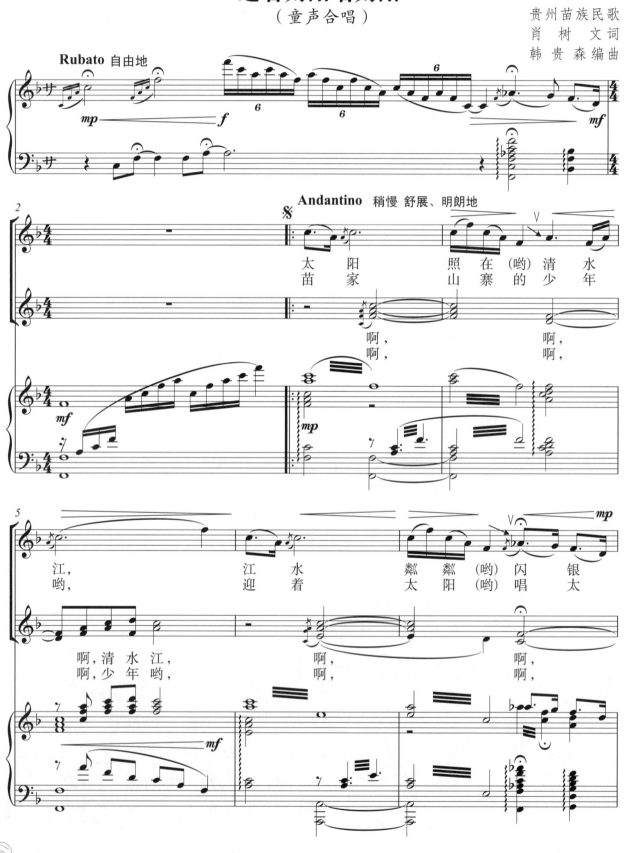

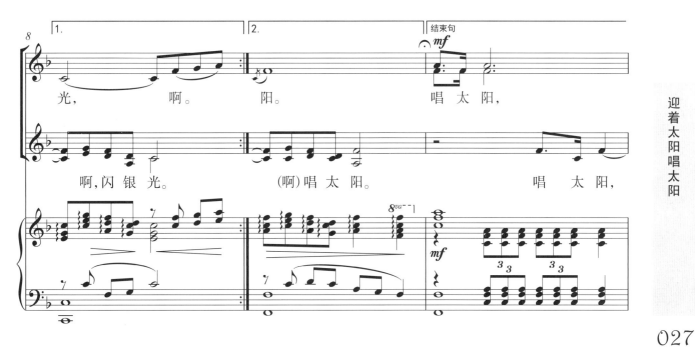

迎着太阳唱太阳

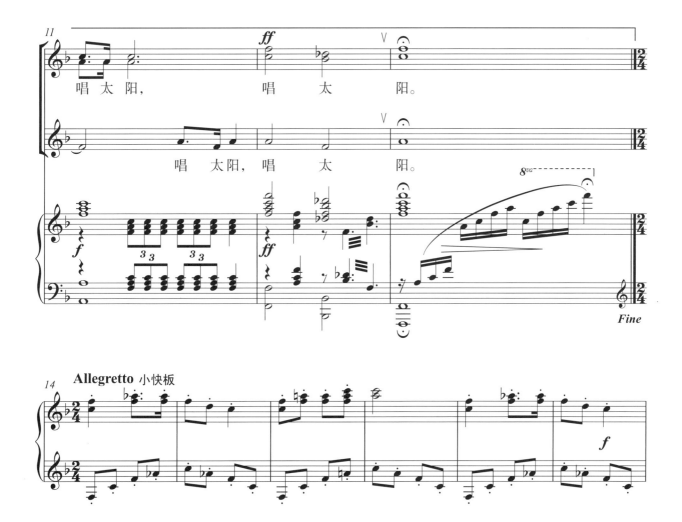

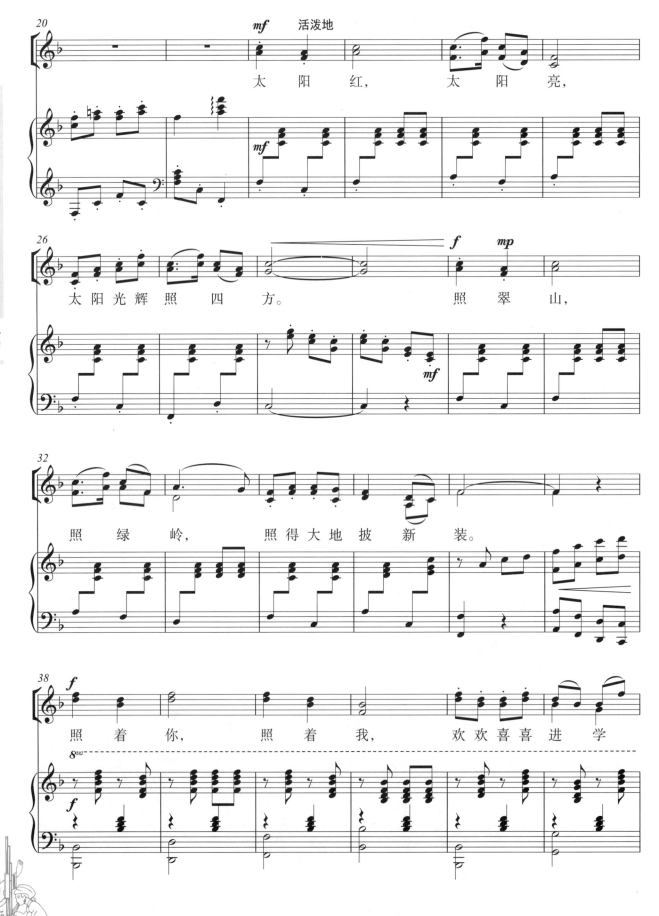

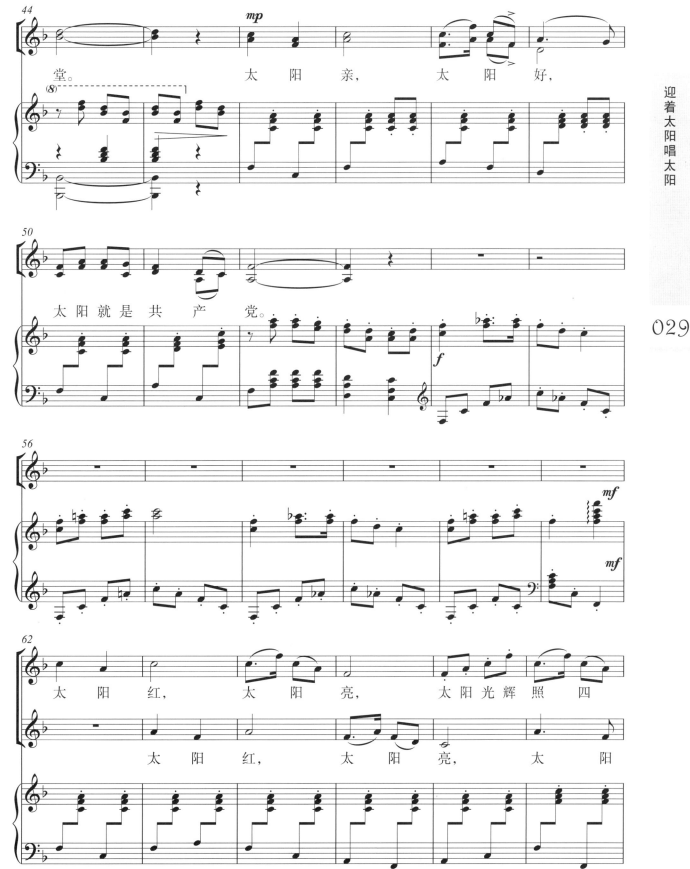

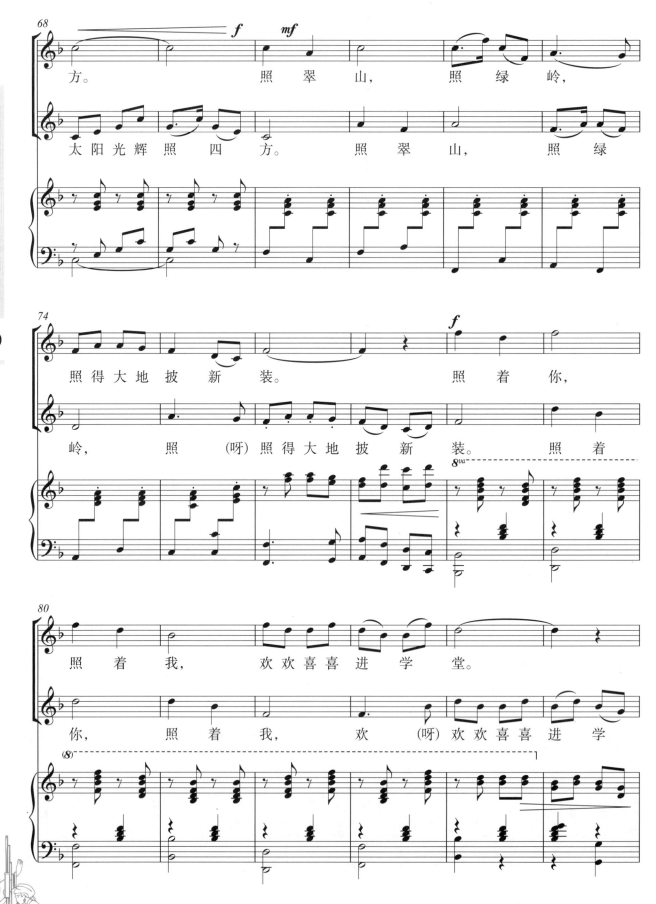

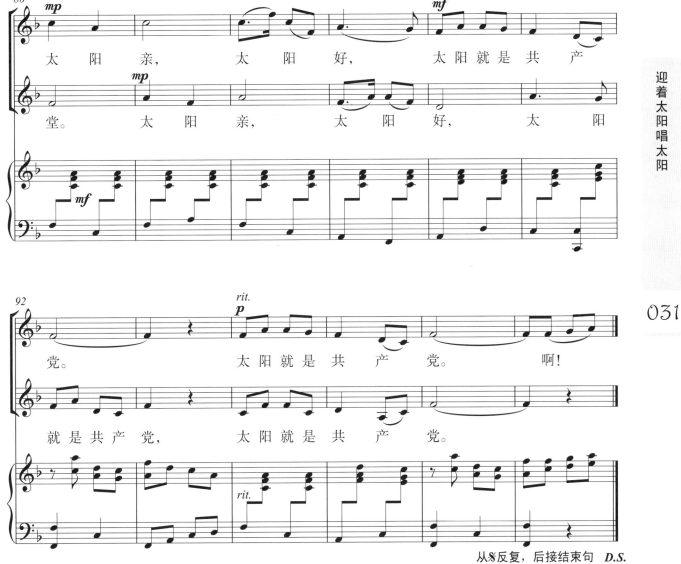

迎着太阳唱太阳

踩鼓曲

（无伴奏女声合唱）

阮居平 词
杨小幸、孙荫亭 曲

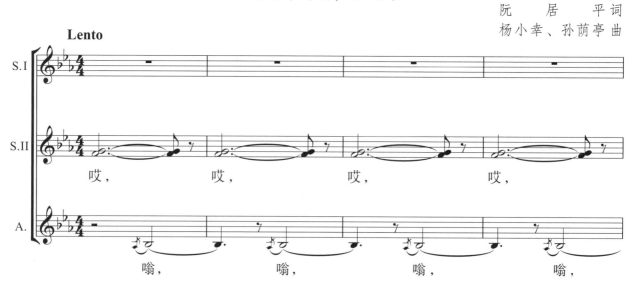

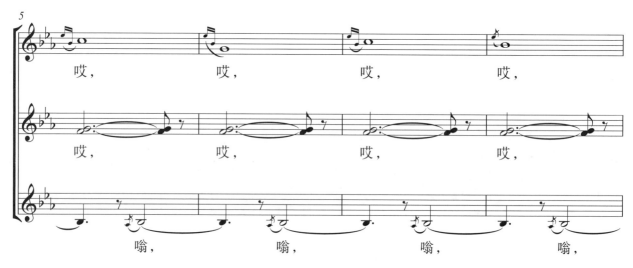

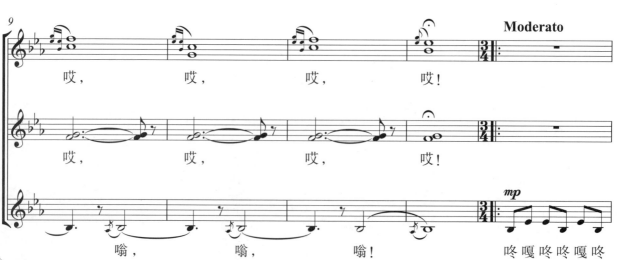

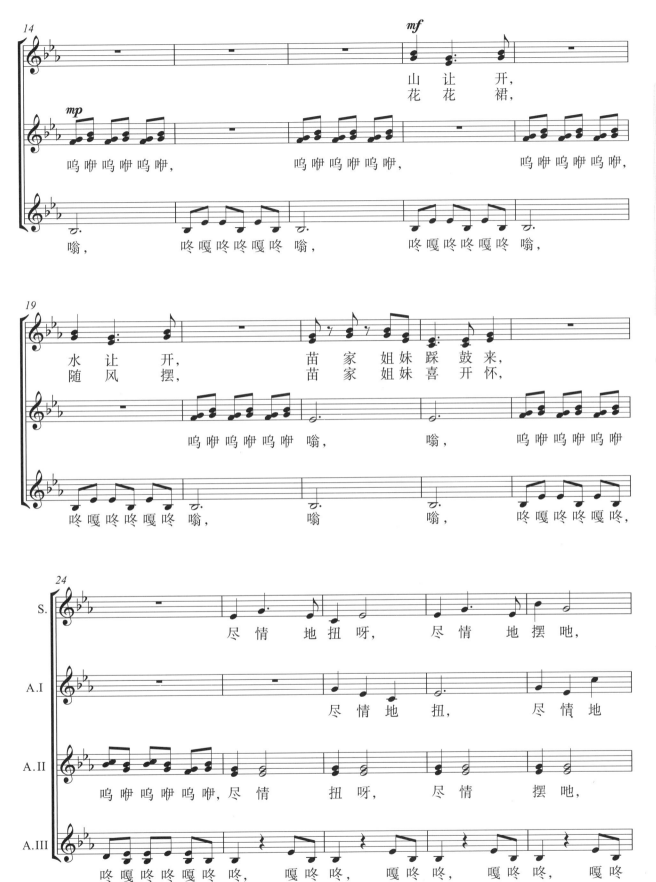

踩鼓曲

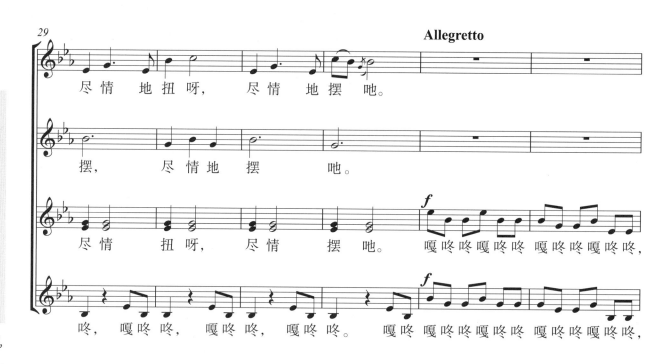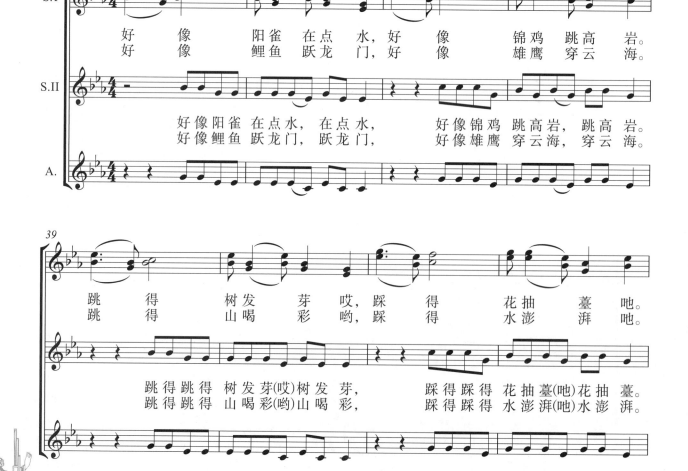

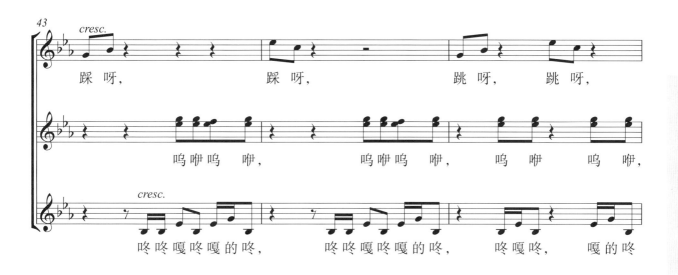
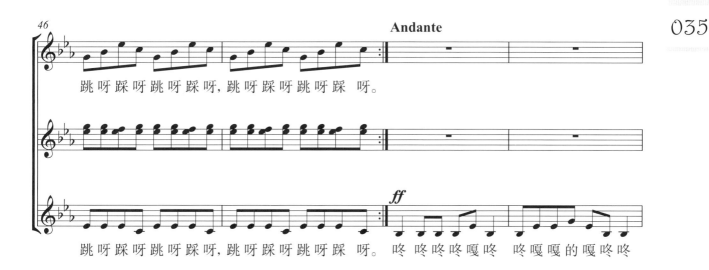
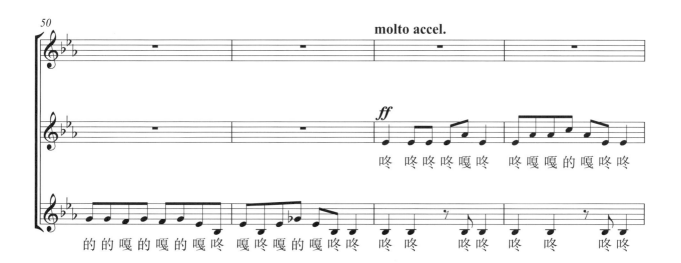

踩鼓曲

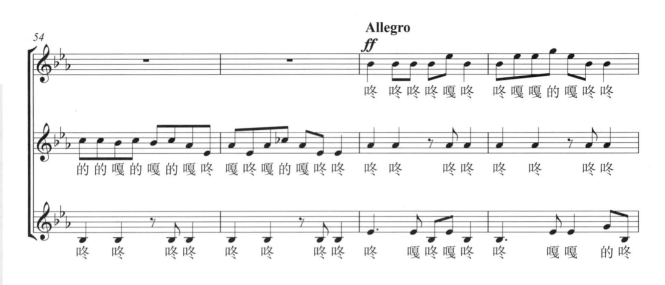
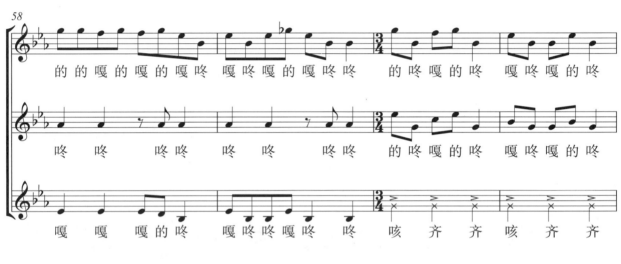

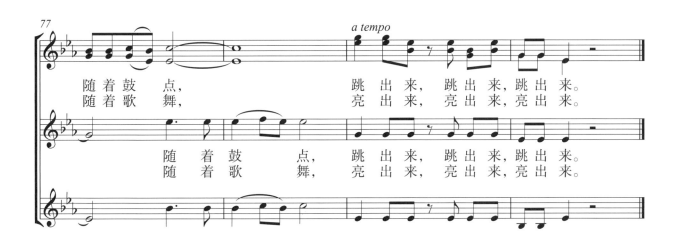

踩鼓曲

高原，我的家

（女声二重唱与混声合唱）

韩文英 词
崔文玉 曲

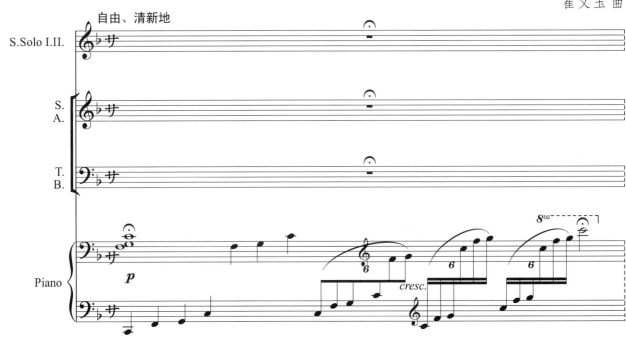

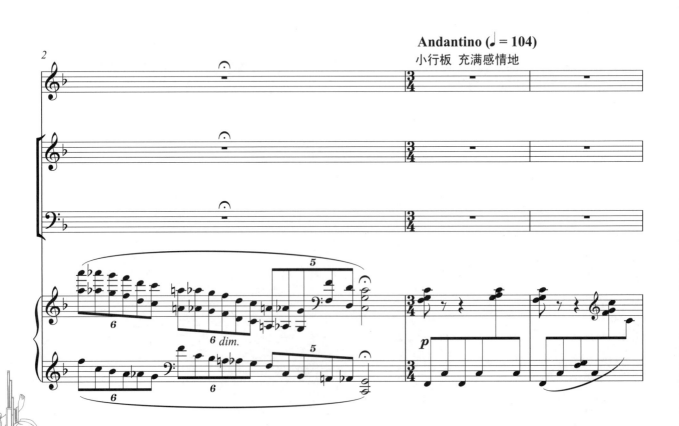

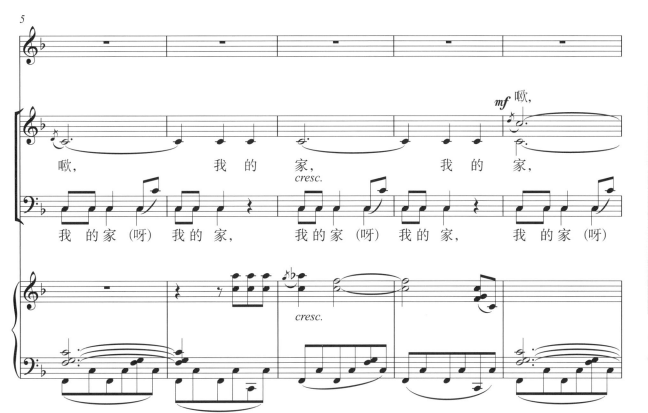
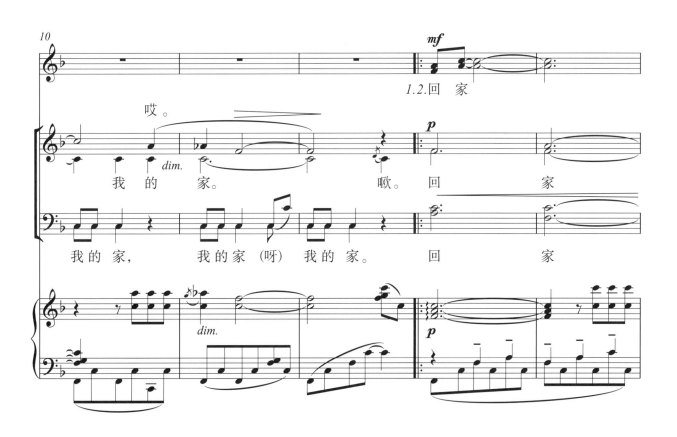

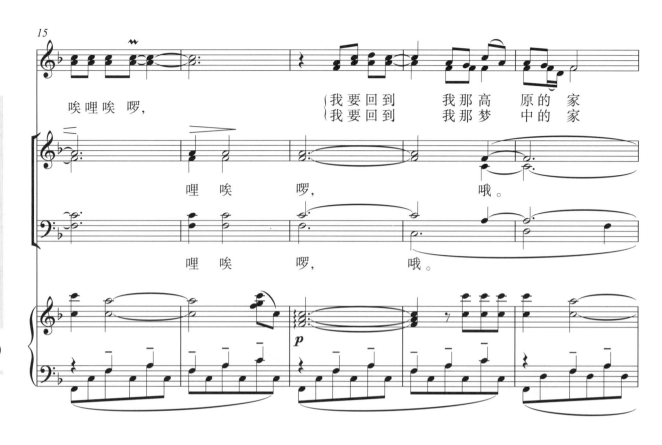
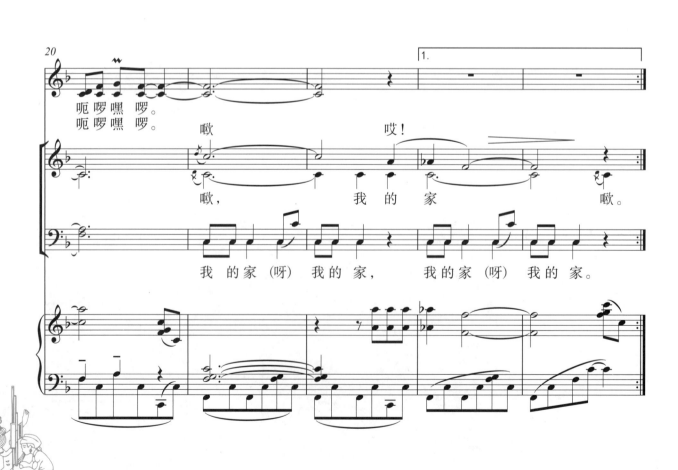

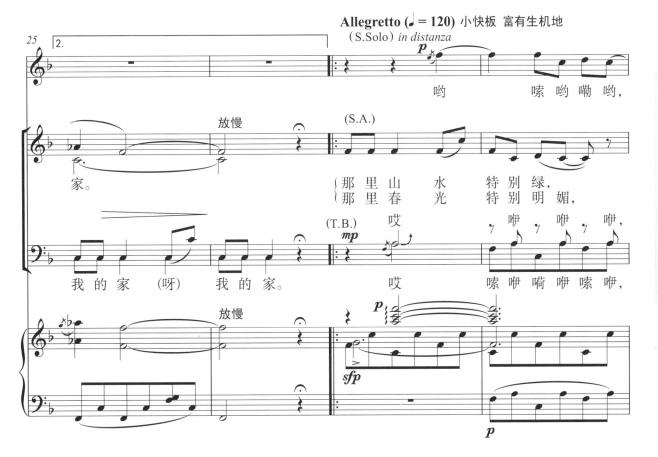
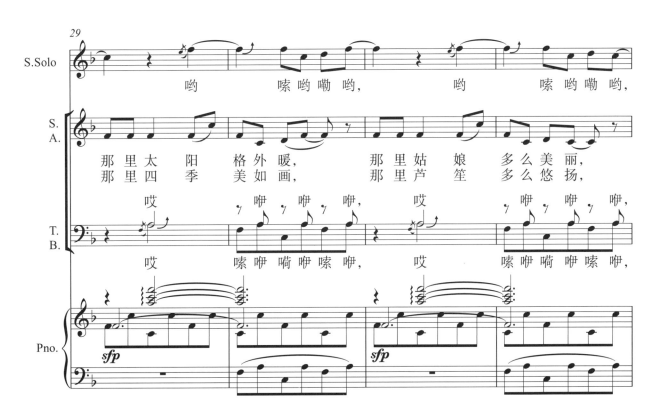

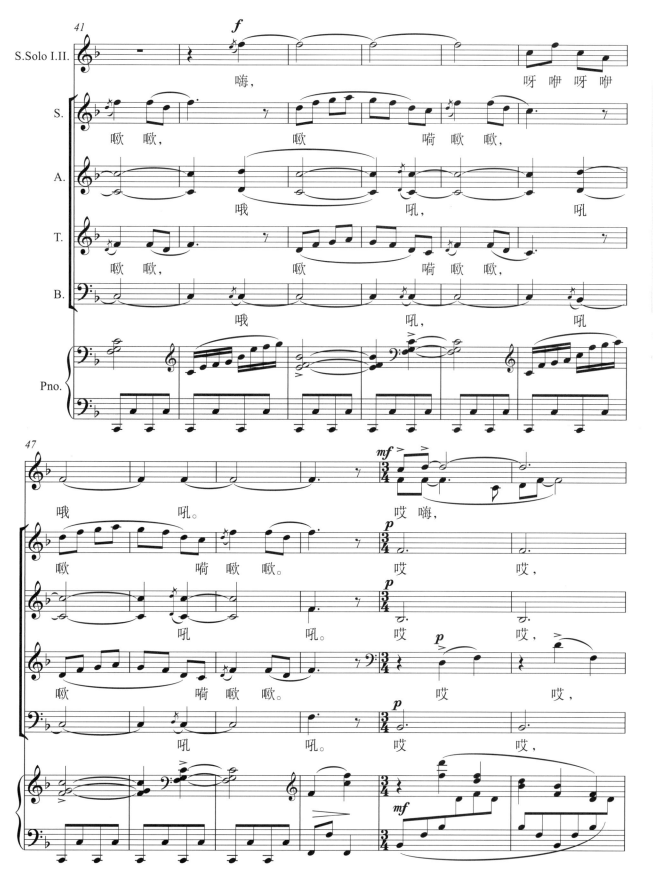

高原，我的家

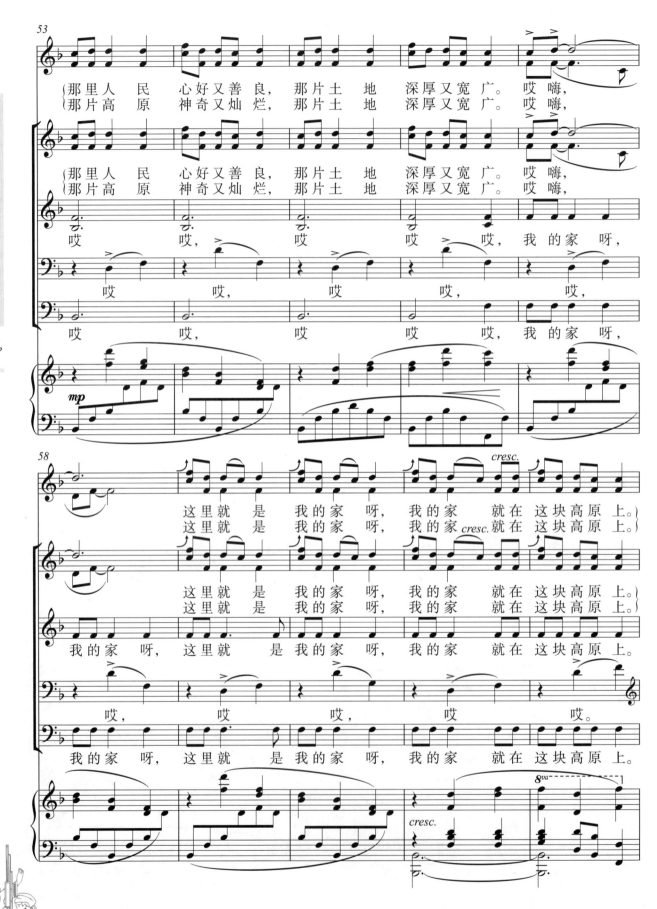

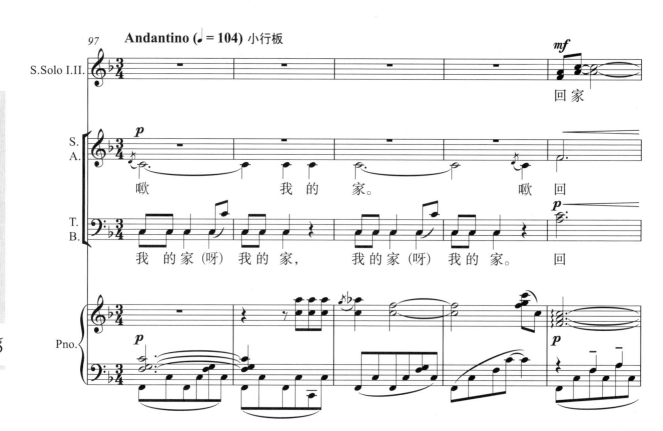
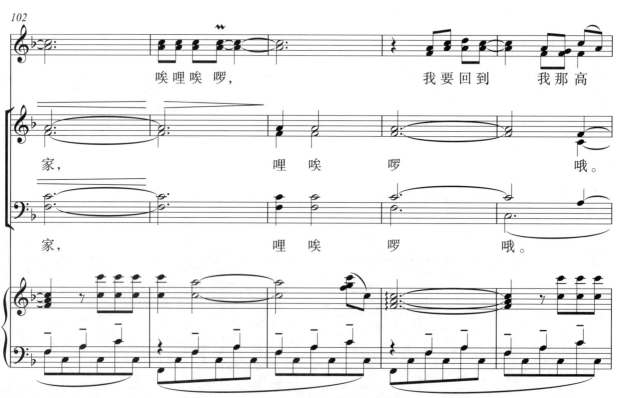

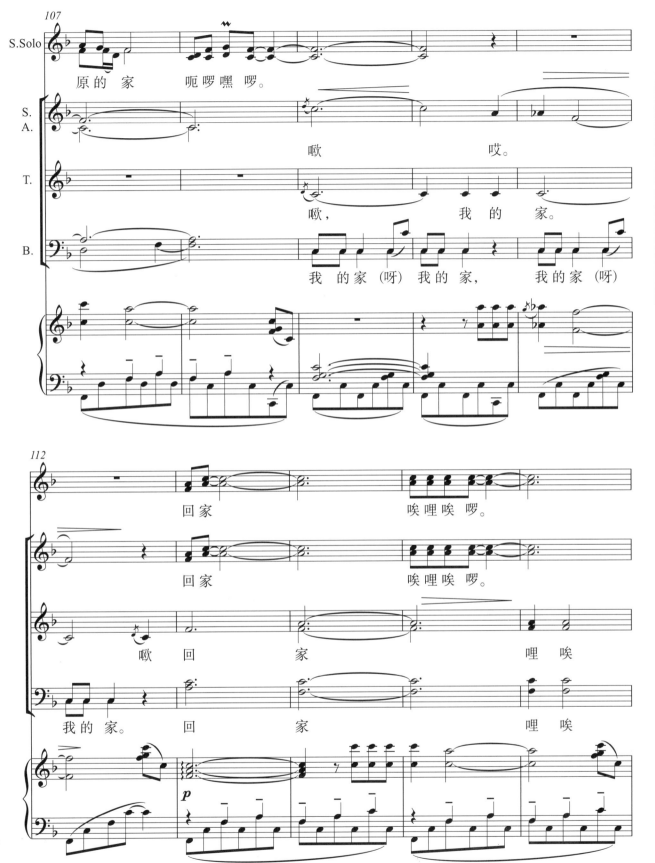

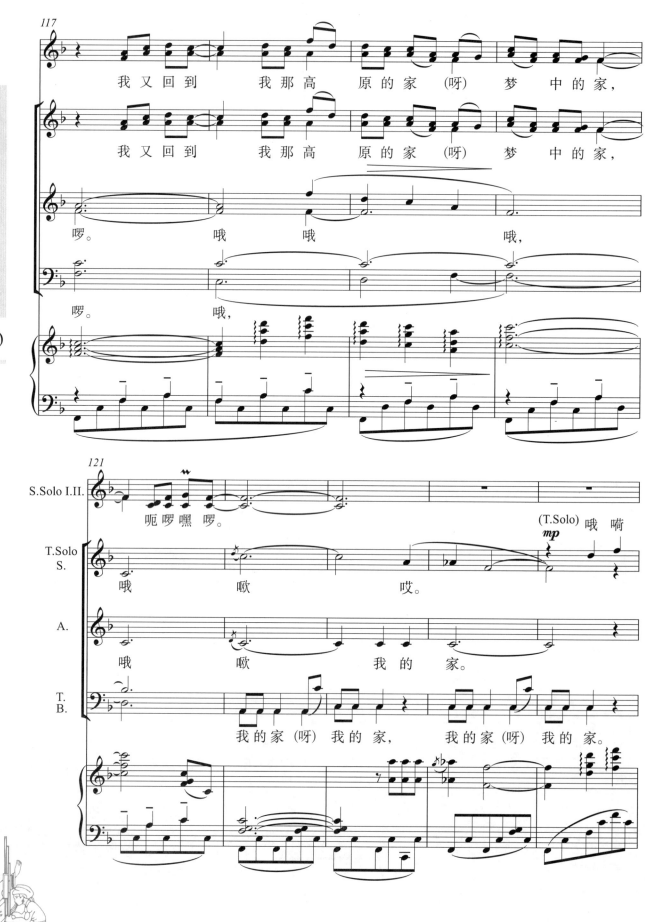

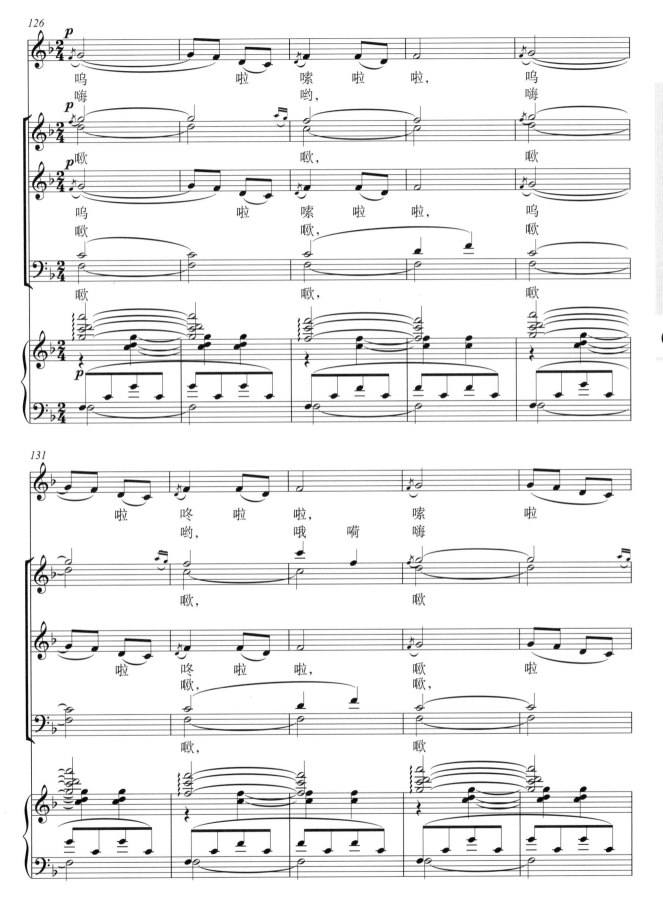

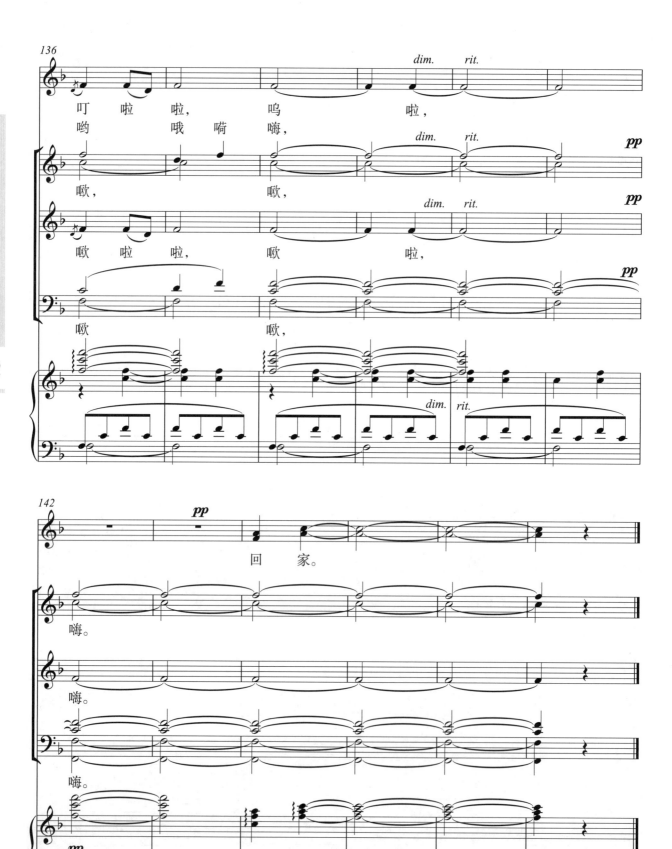

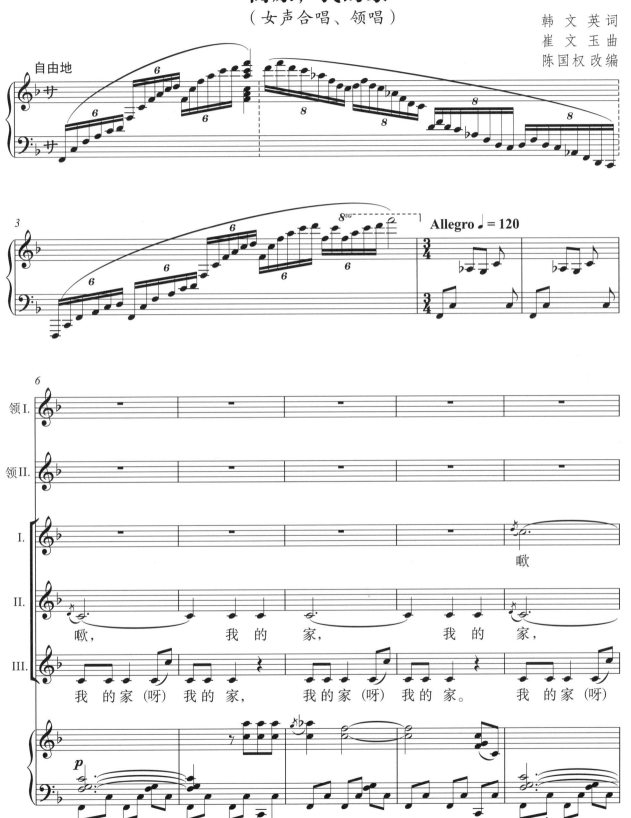

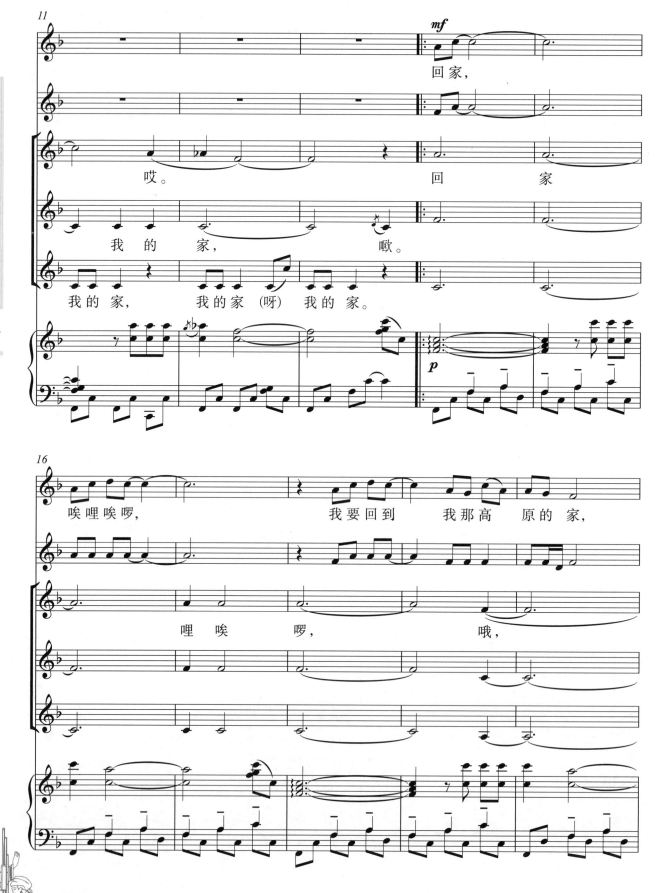

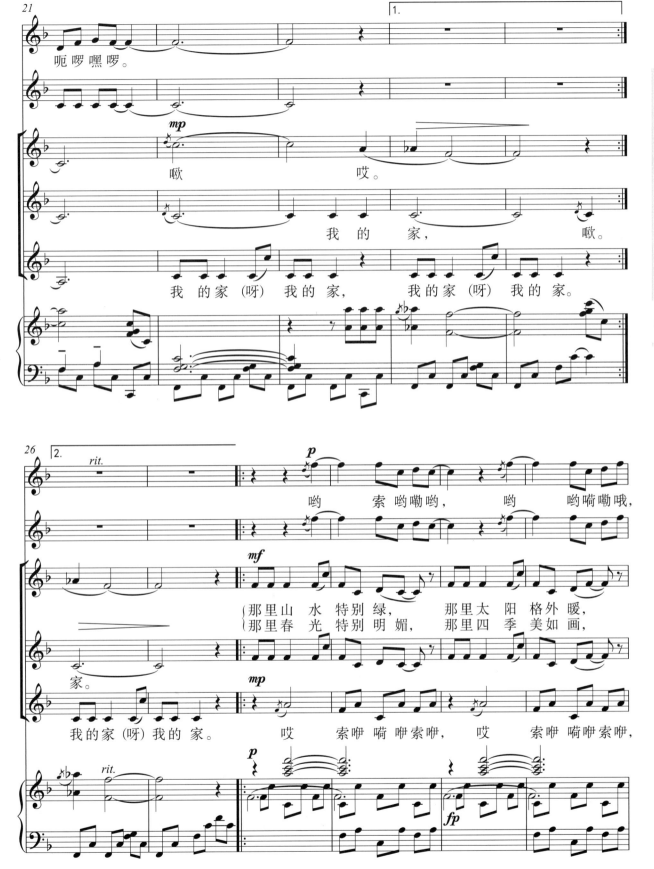

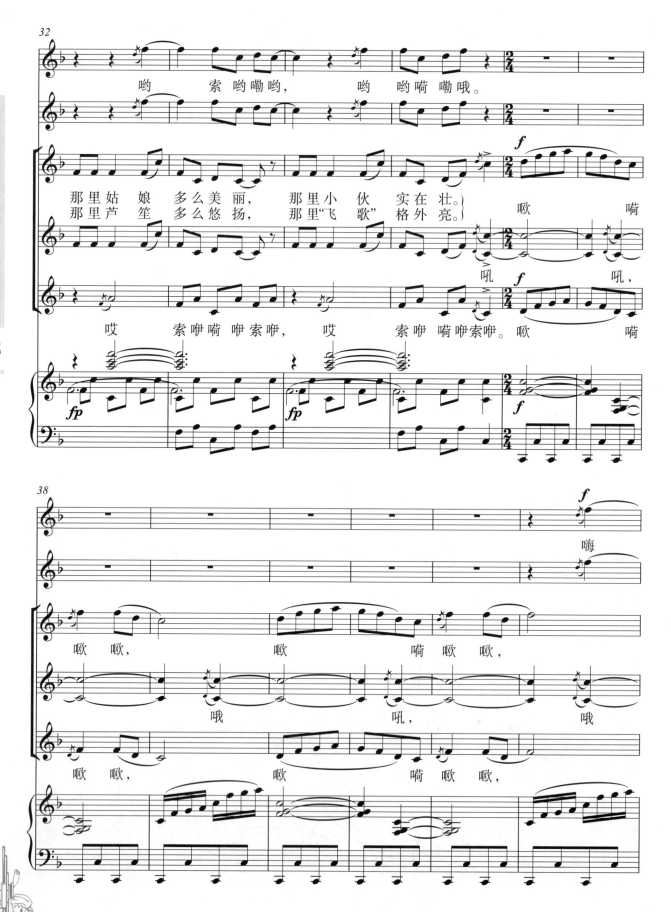

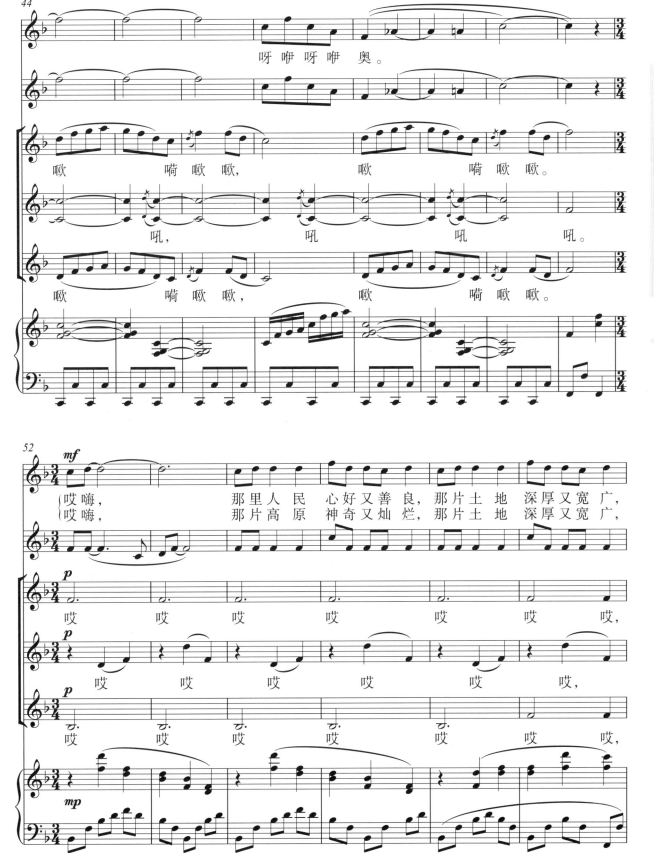

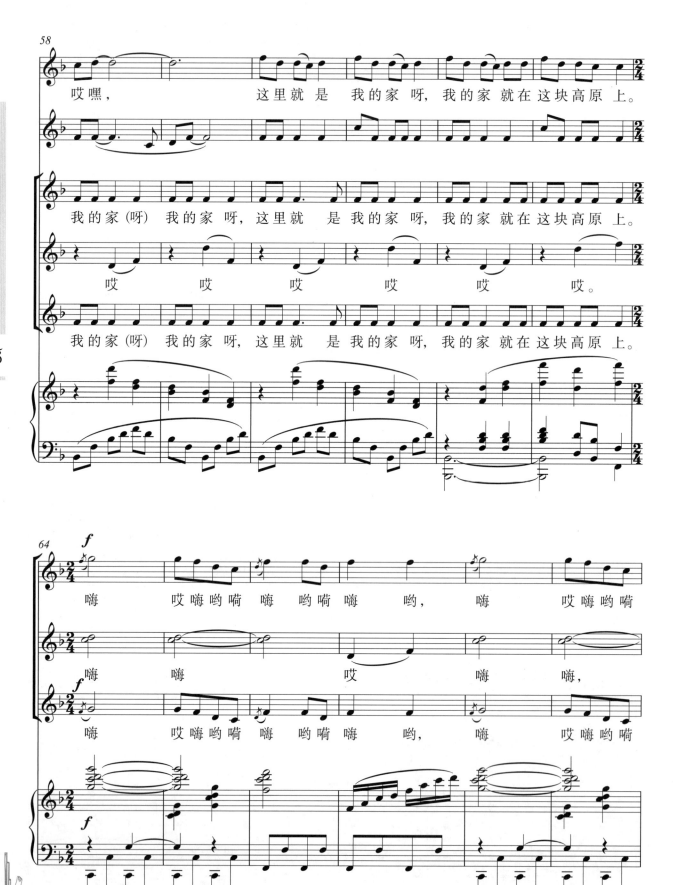

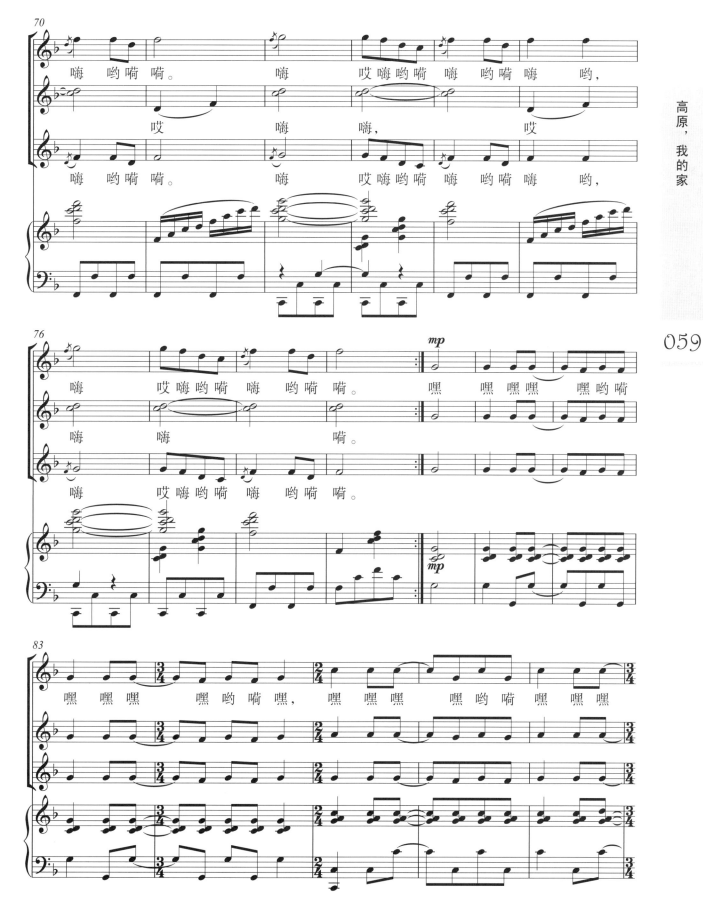

高原，我的家

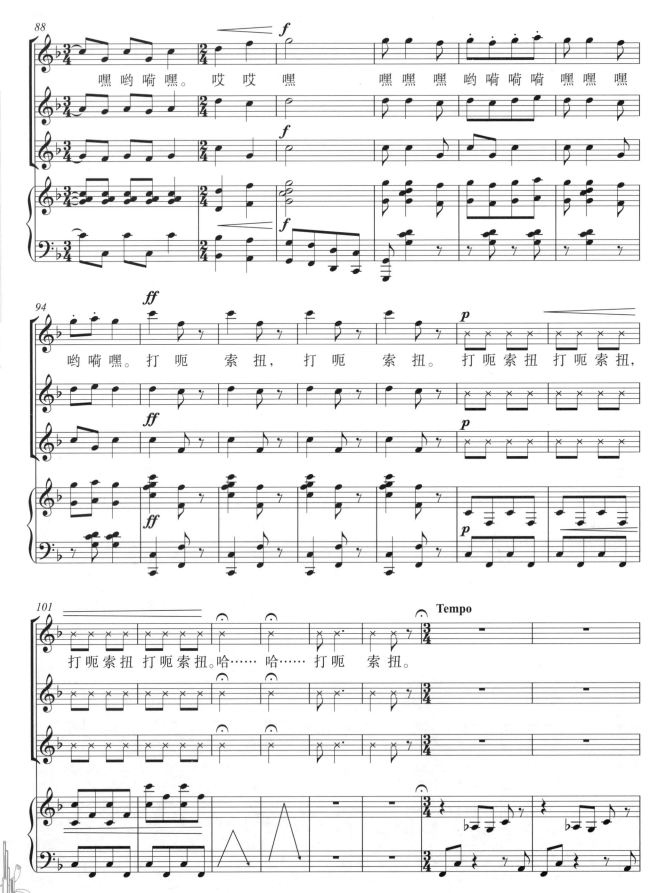

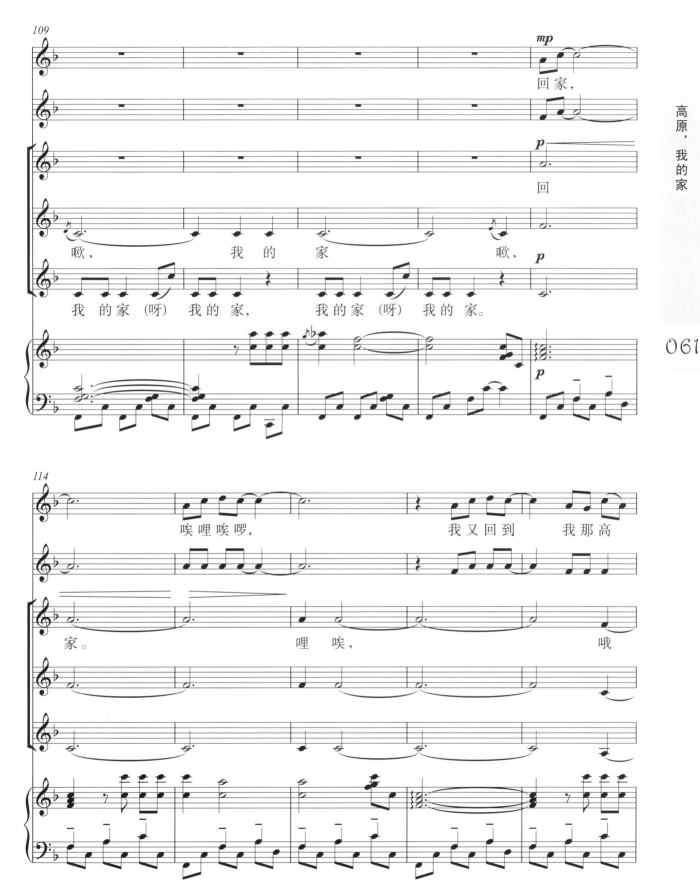

高原，我的家

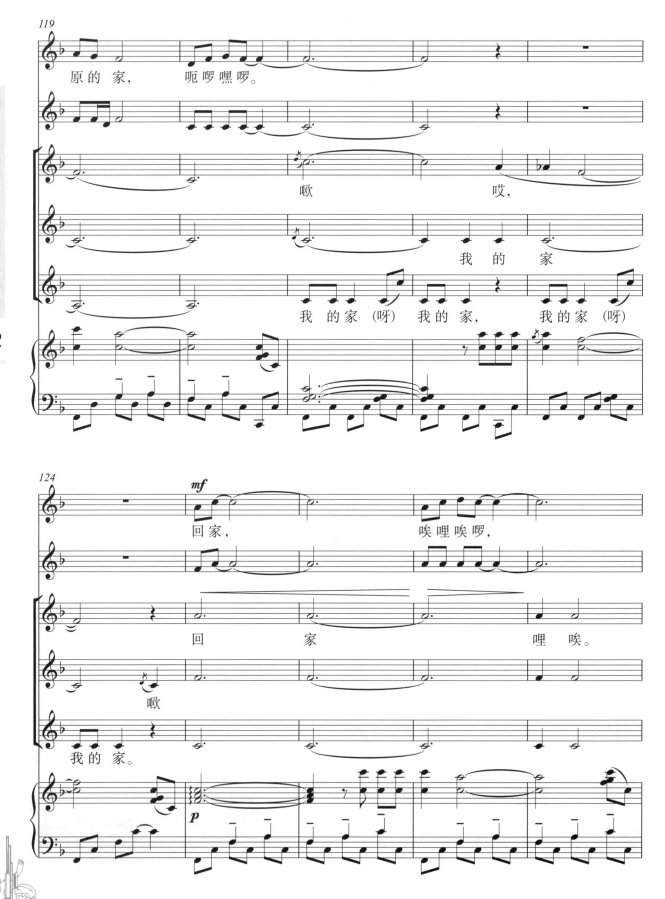

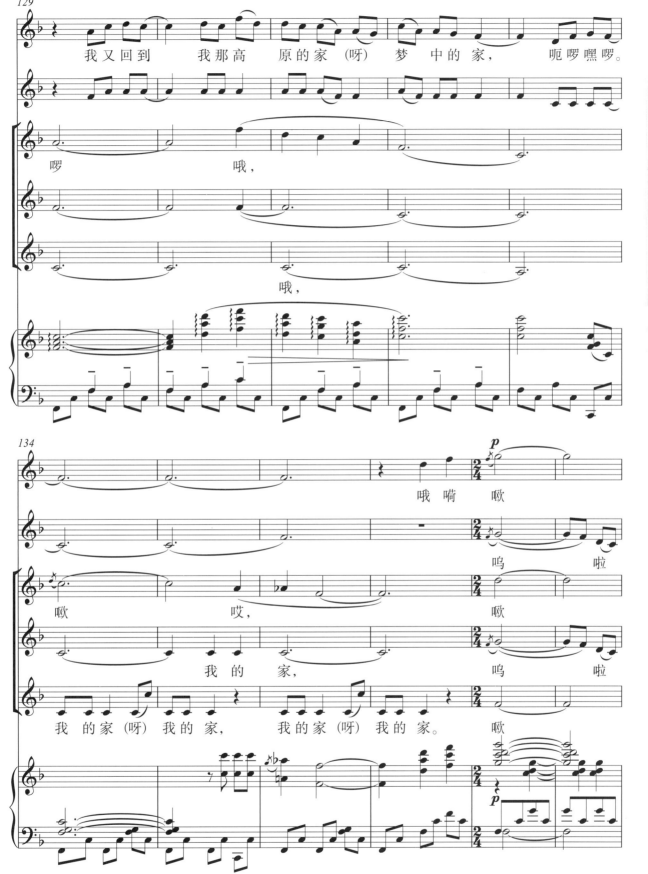

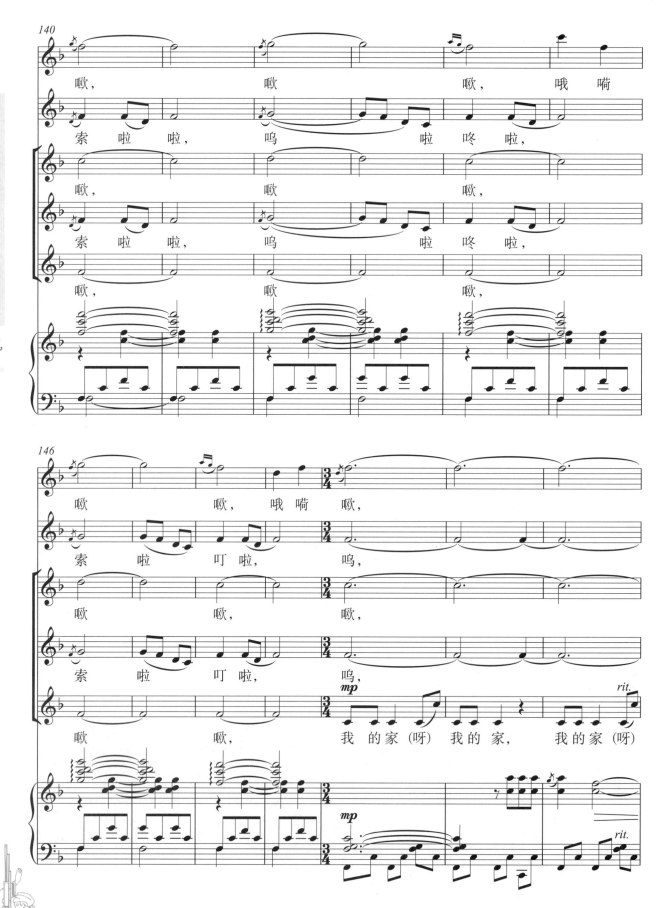

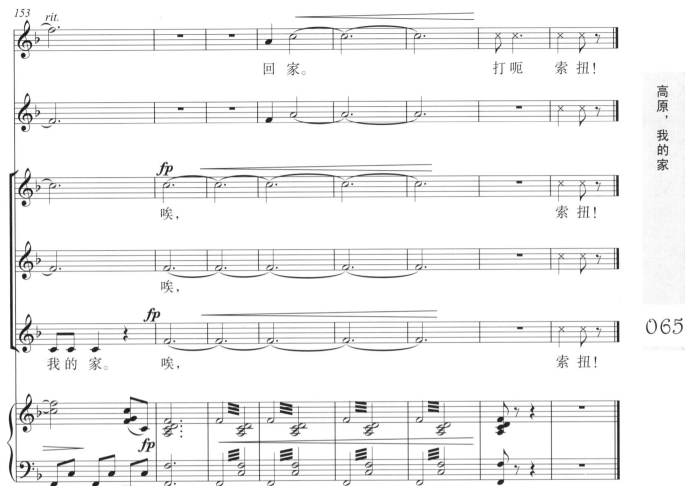

木鼓敲起来

（无伴奏混声合唱）

王德文 词曲

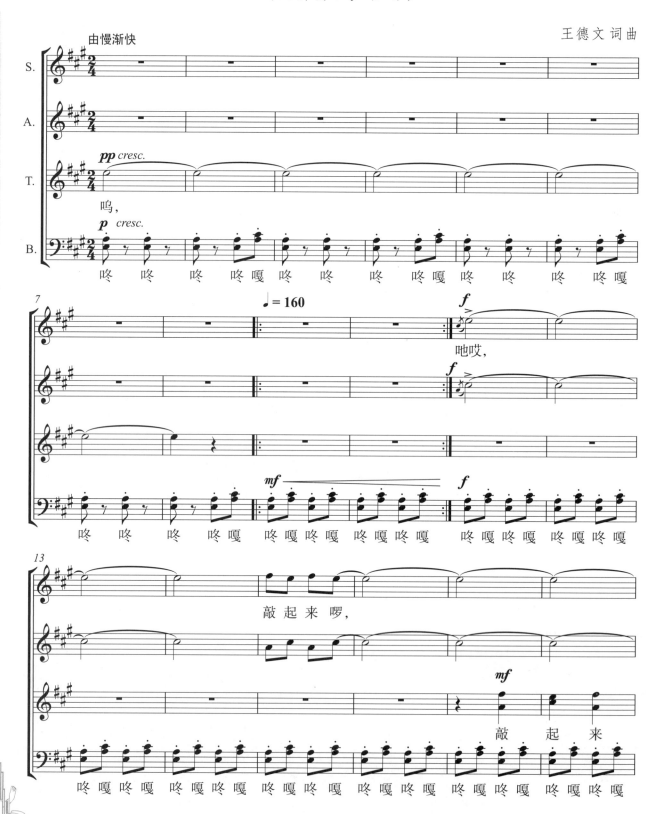

木鼓敲起来

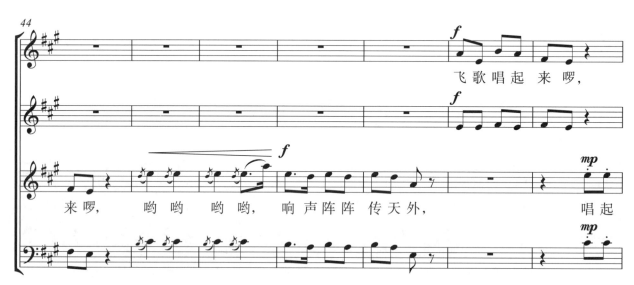
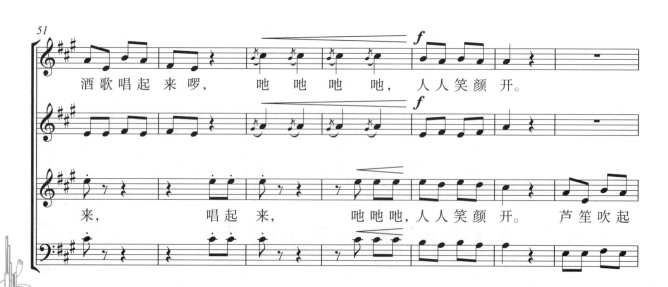

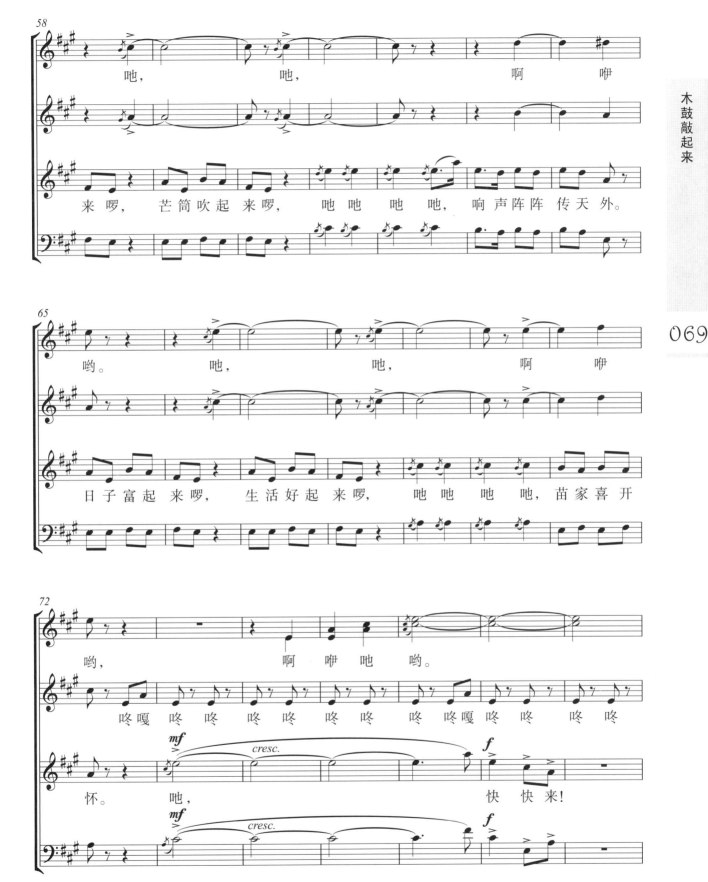

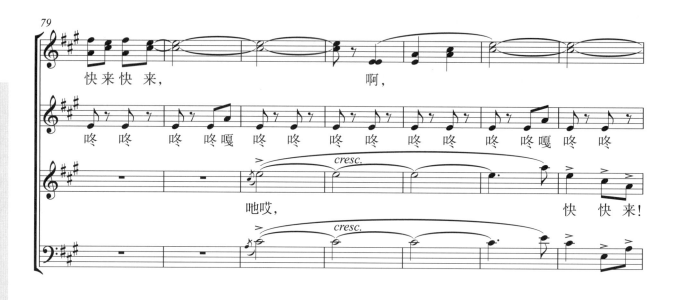
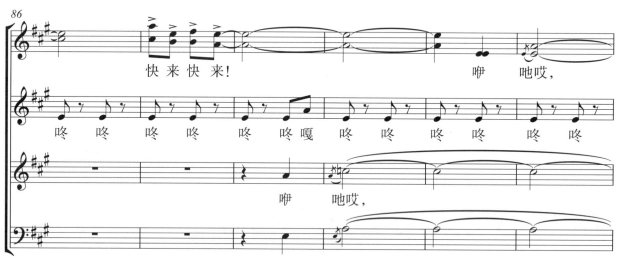
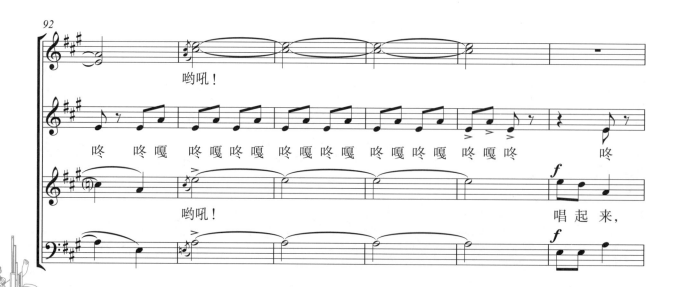

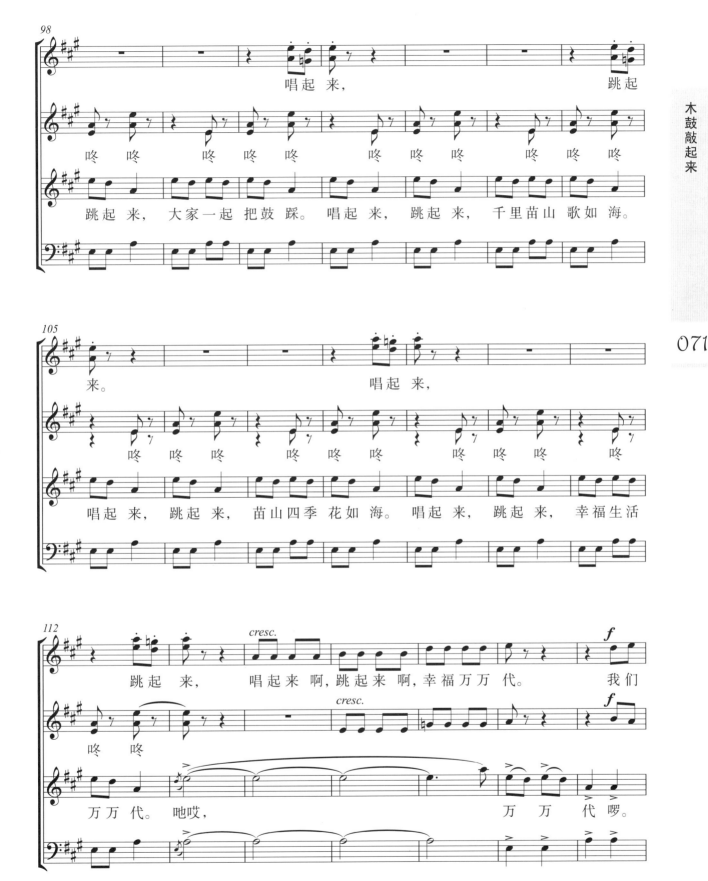

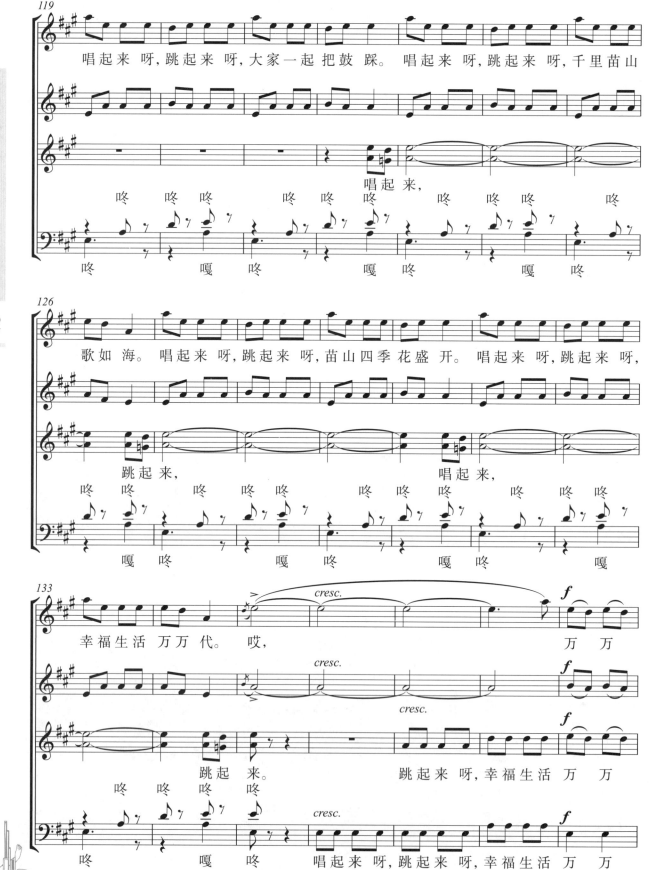

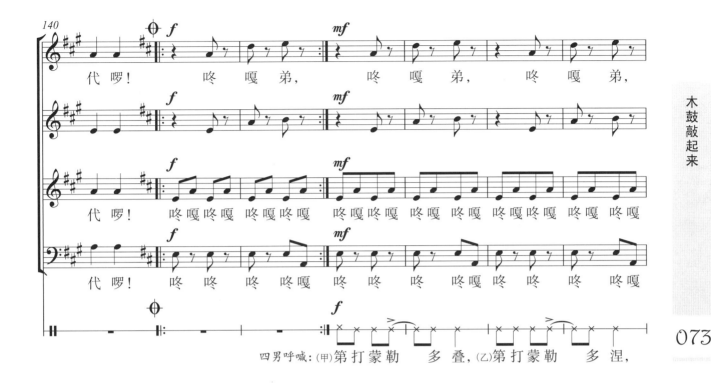
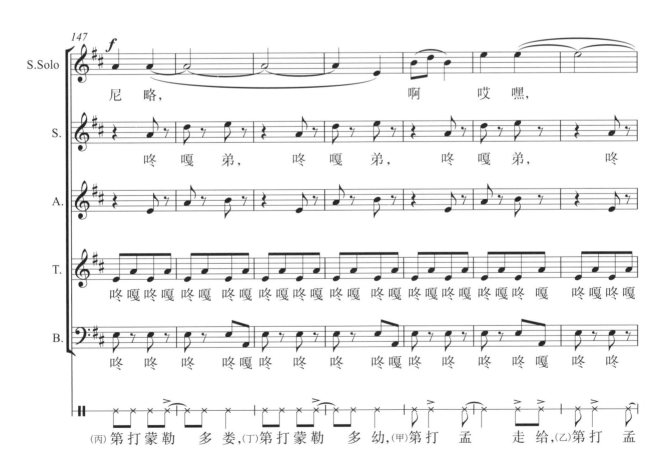

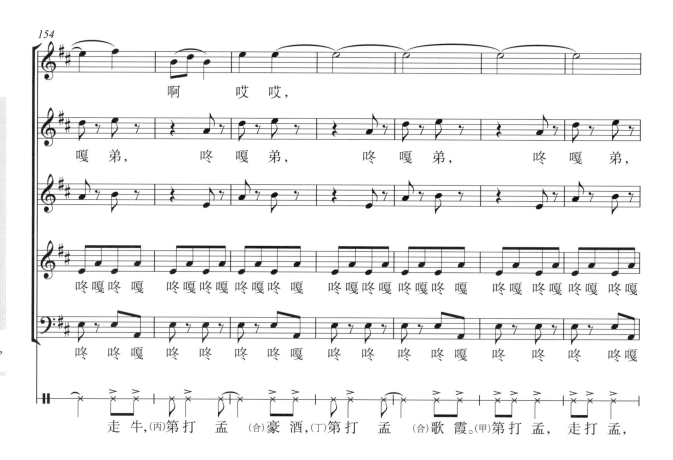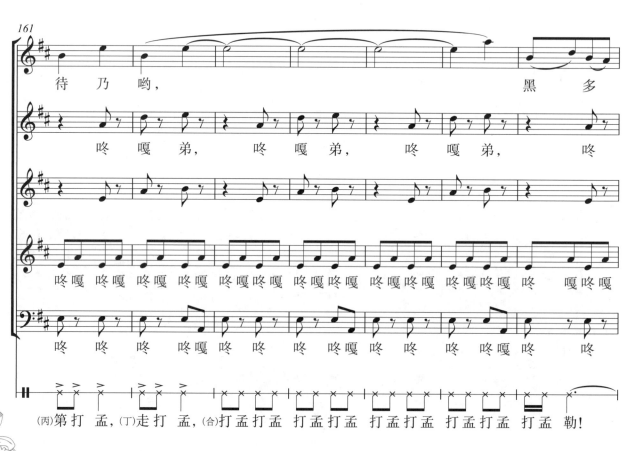

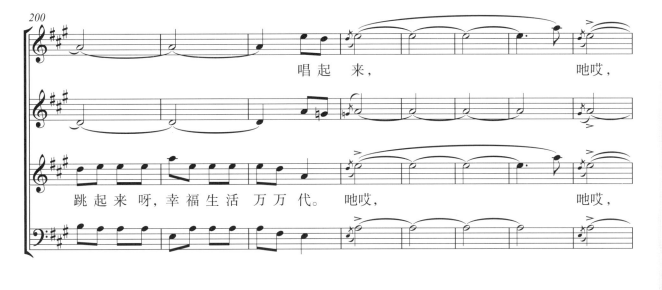

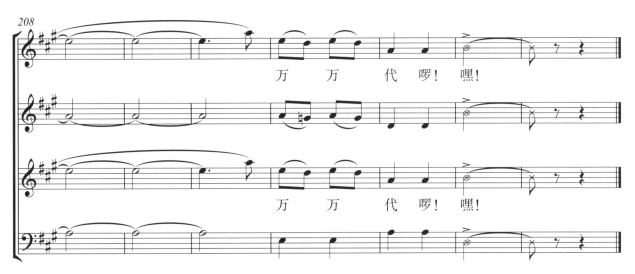

女声领唱歌词大意：啊！朋友，快来吧！人离不开朋友，水离不开鱼，大家快来踩鼓吧！

男喊歌词大意：跳起来吧，小伙，跳起来吧，姑娘，跳起来吧，老人，跳起来吧，小孩，大家都跳起来吧！

苗岭你好

（童声合唱）

张吉义 词
黄钟声 曲

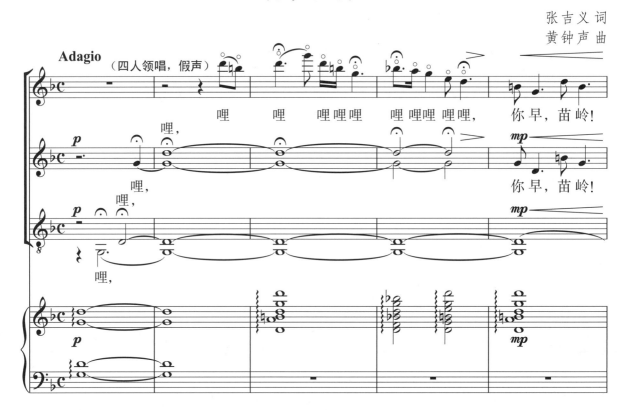

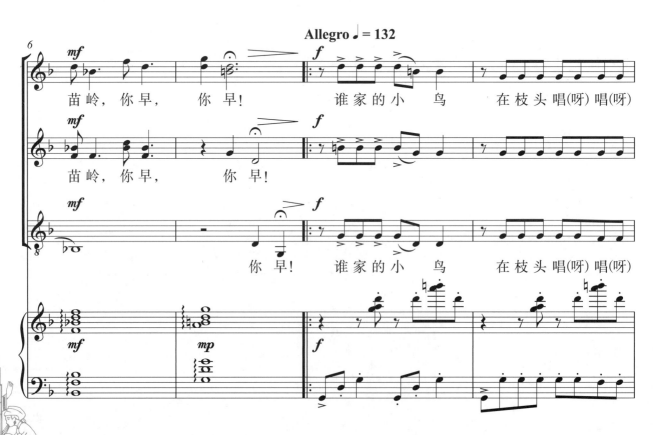

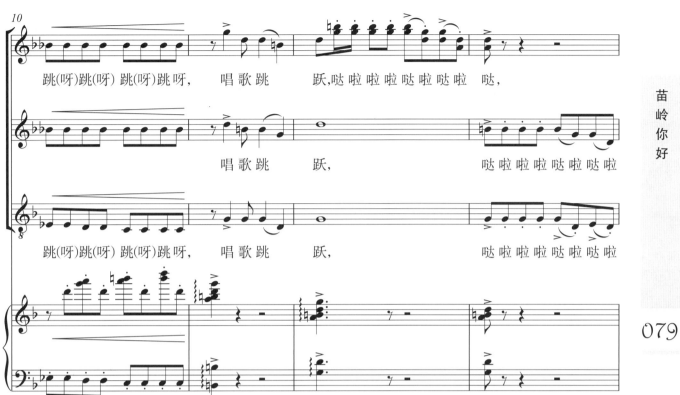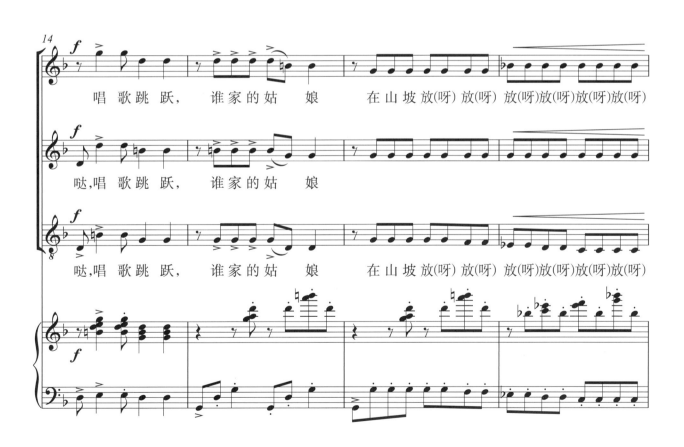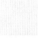

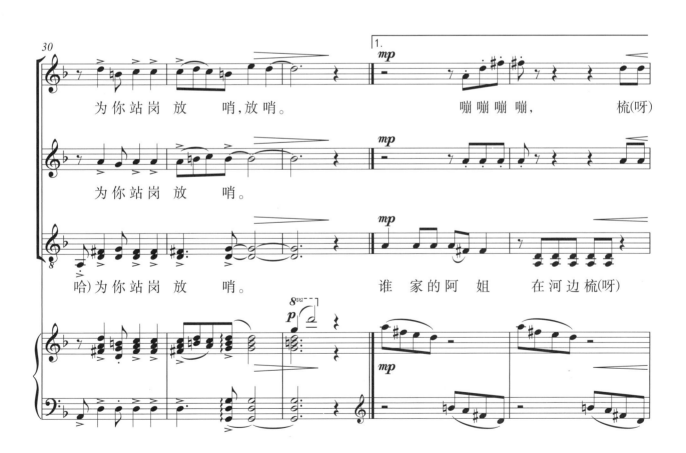

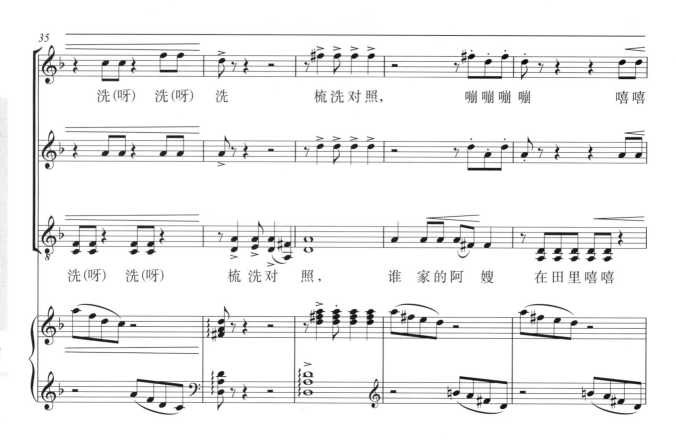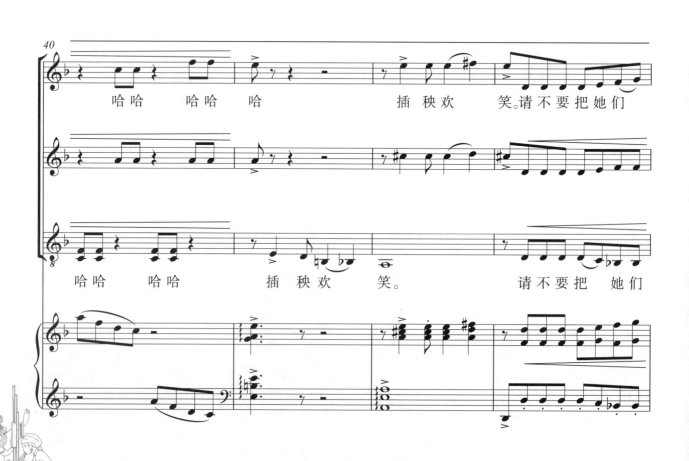

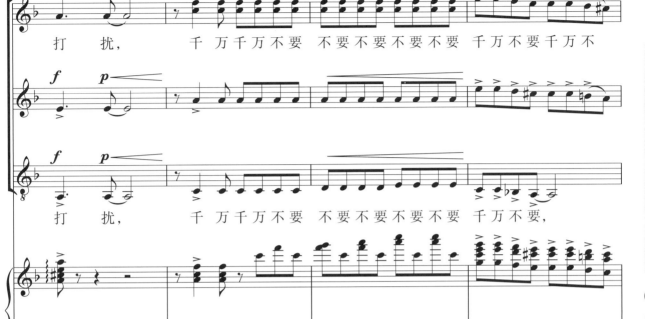
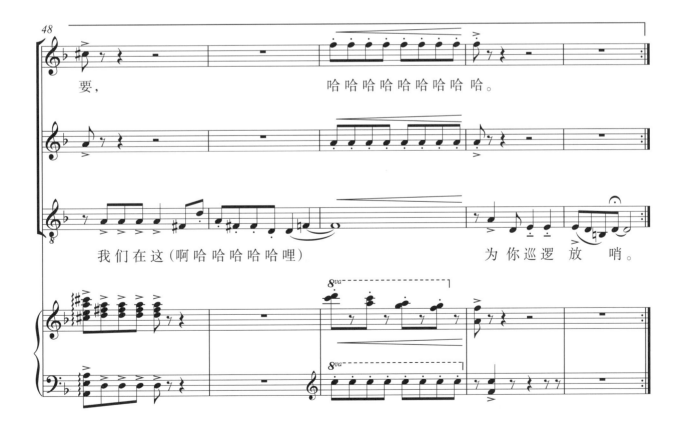

苗岭你好

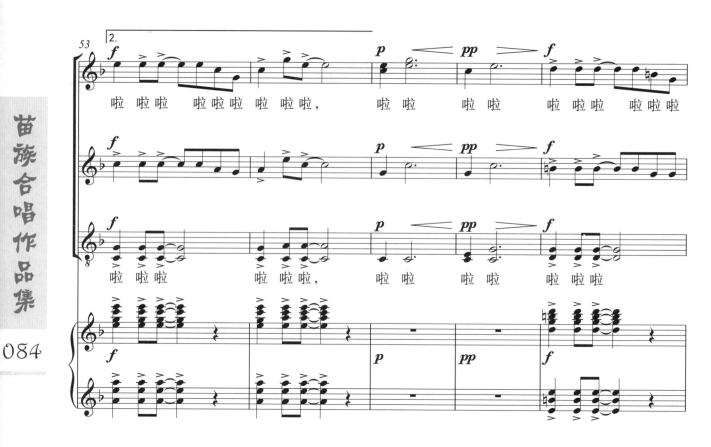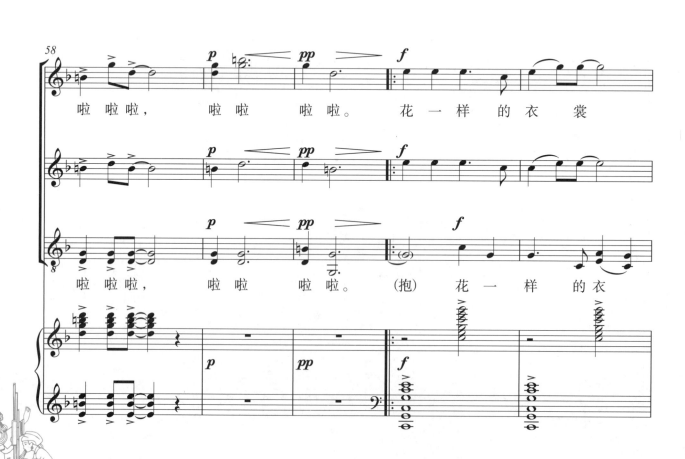

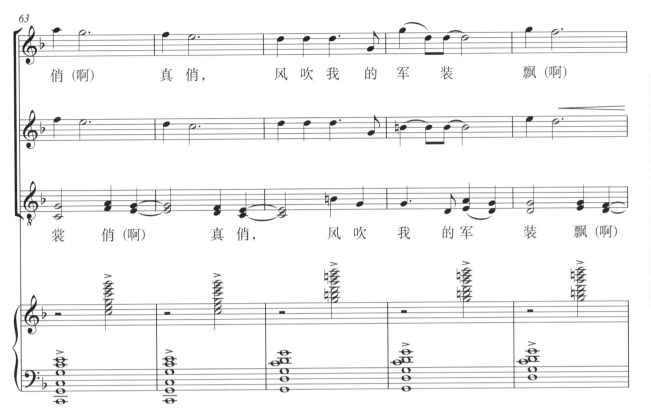
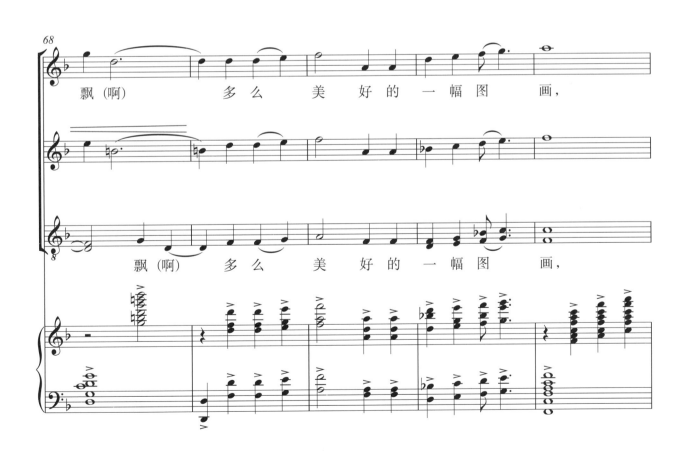

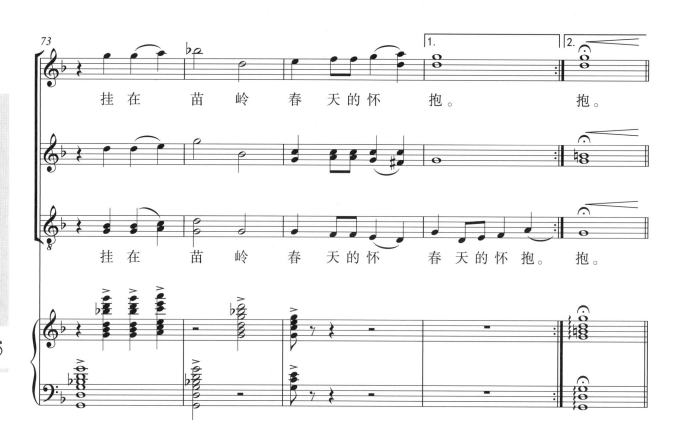
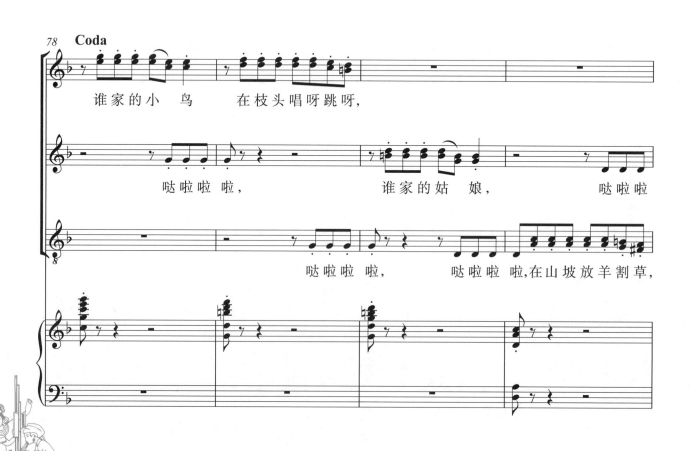

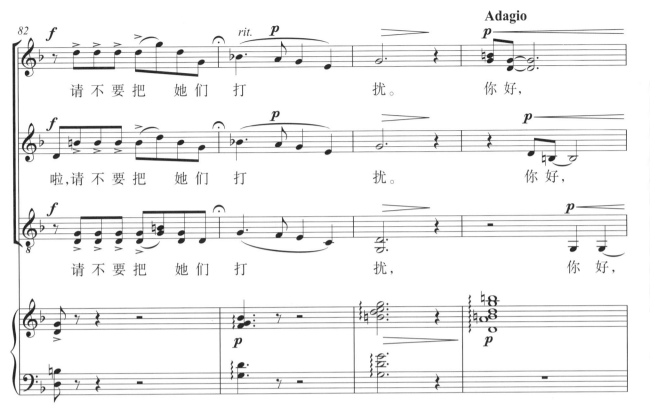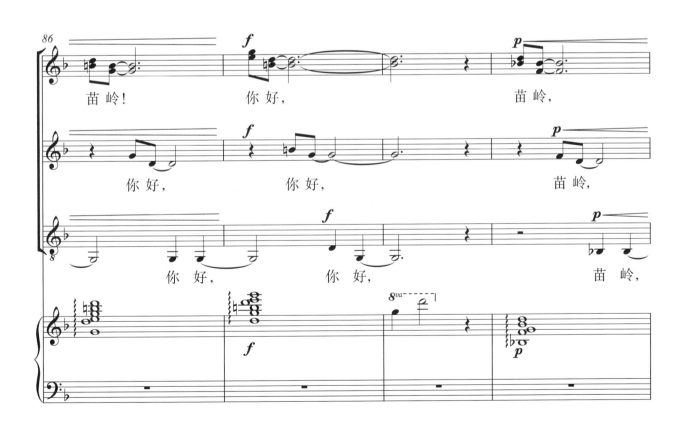

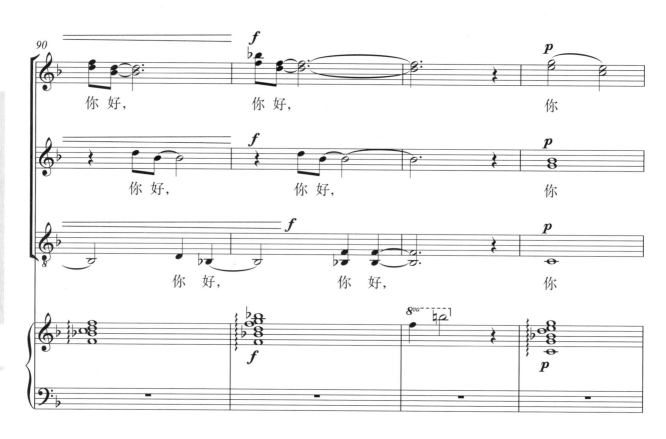
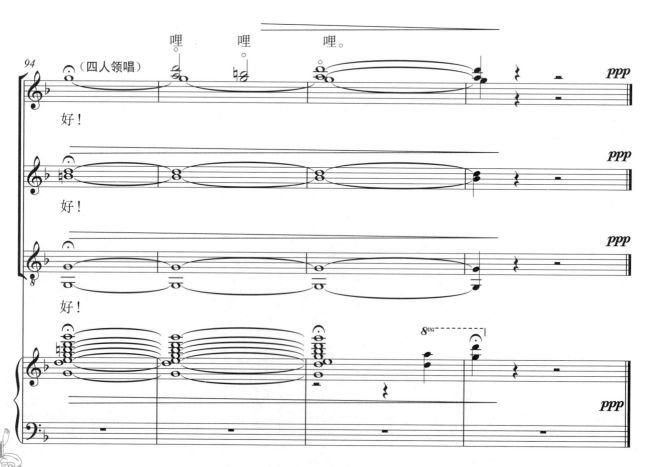

苗岭你好

（无伴奏混声合唱）

张吉义 词
黄钟声 曲

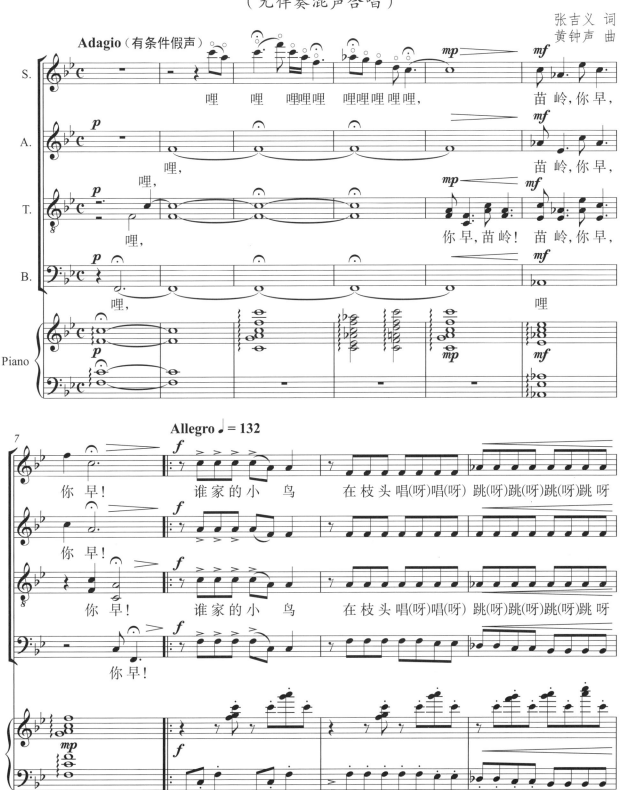

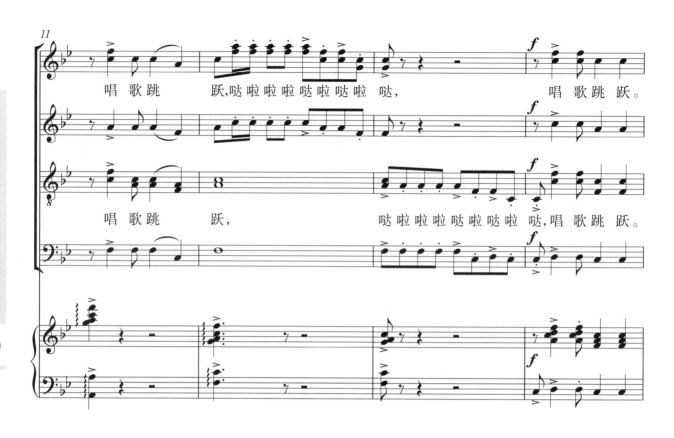
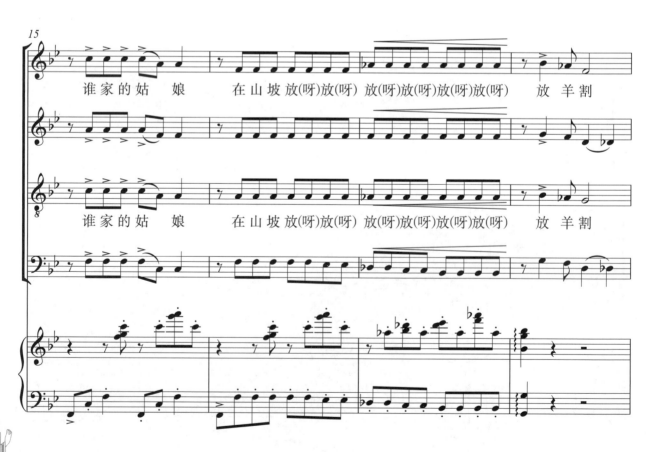

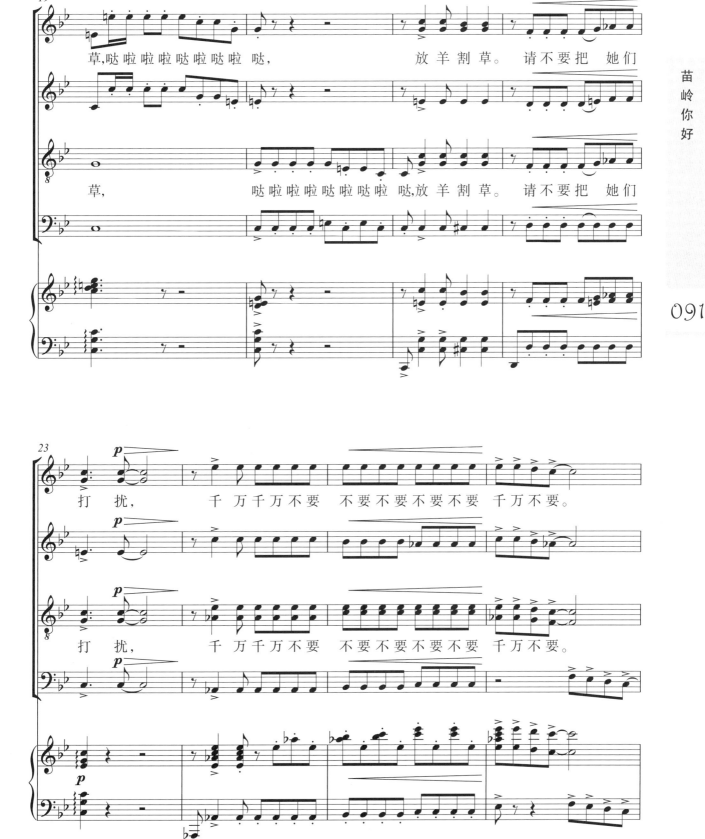

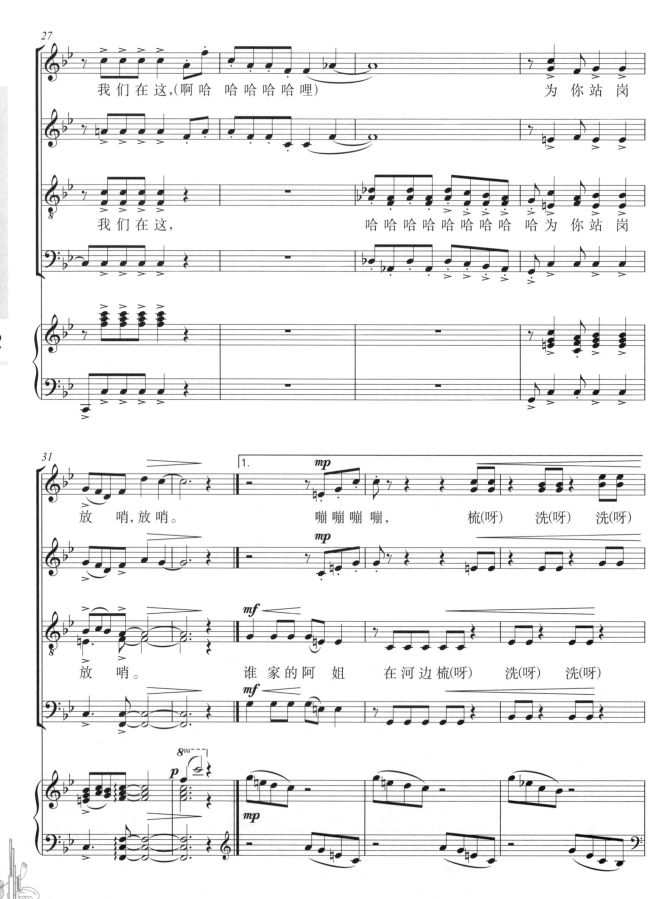

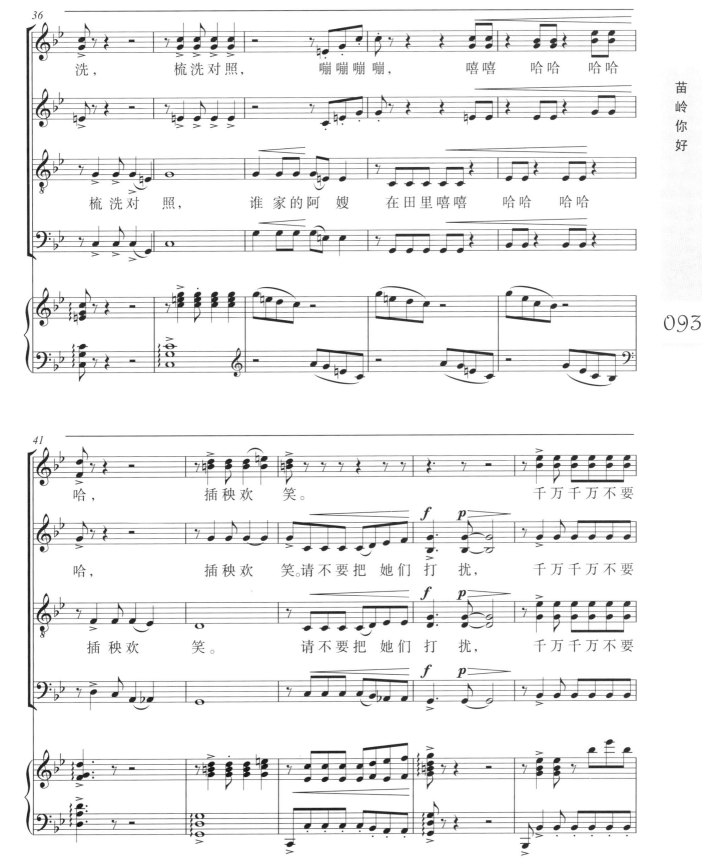

苗岭你好

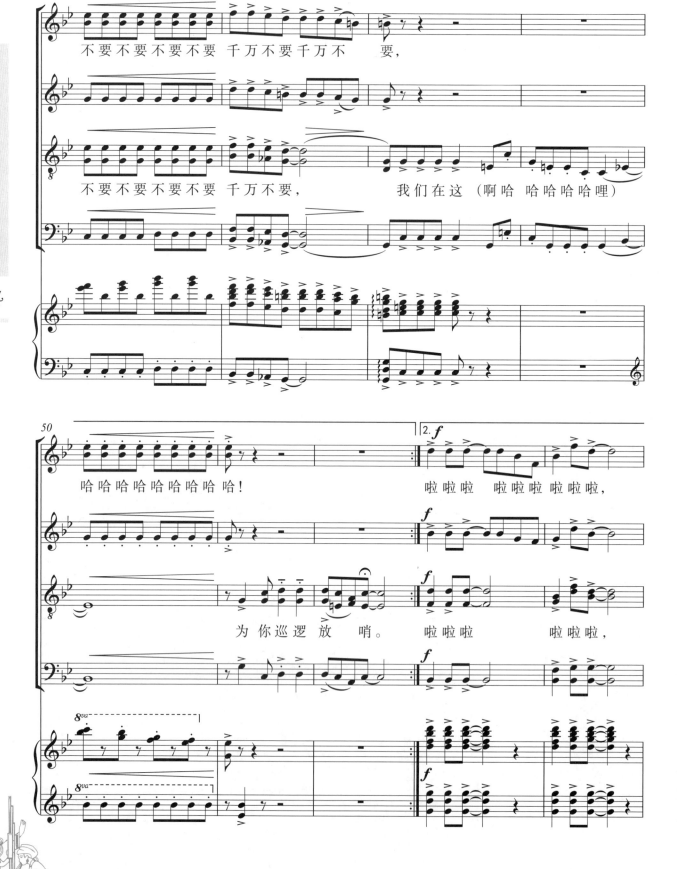

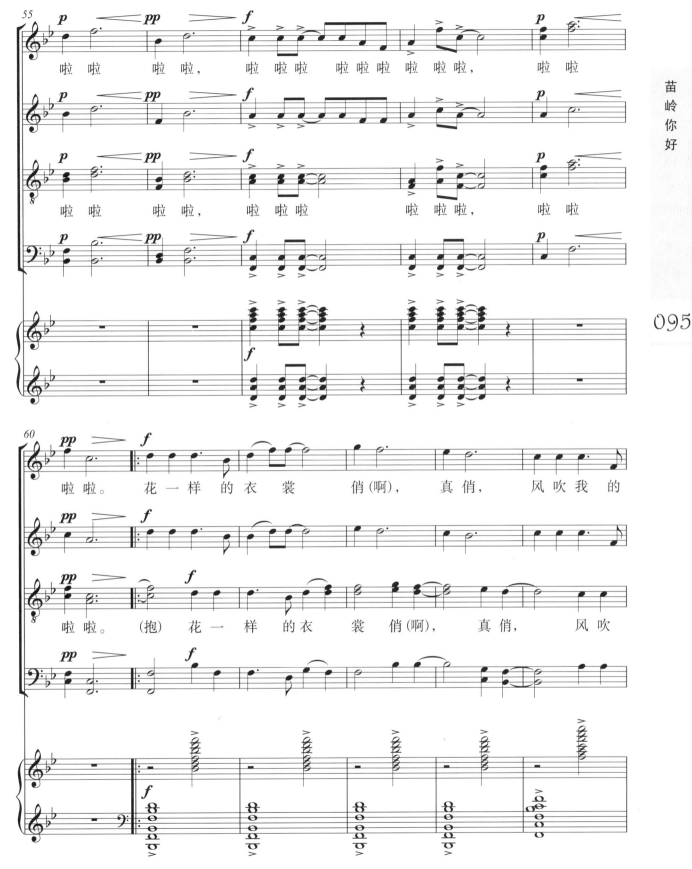

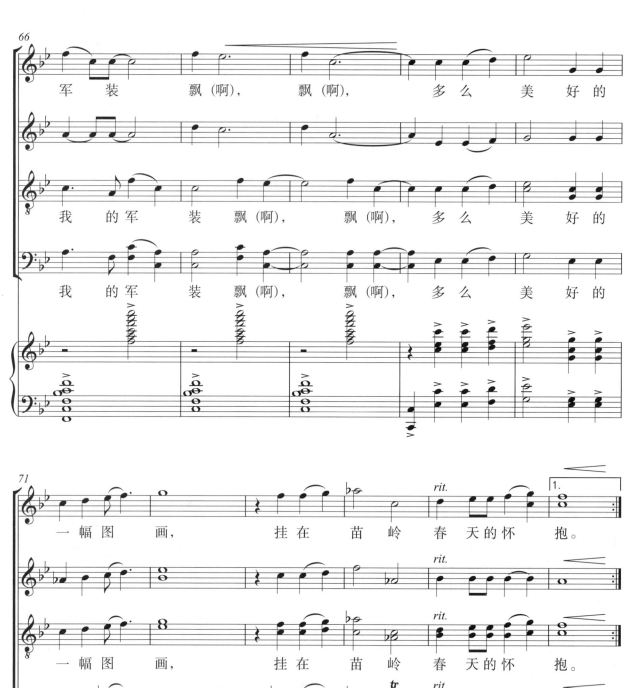

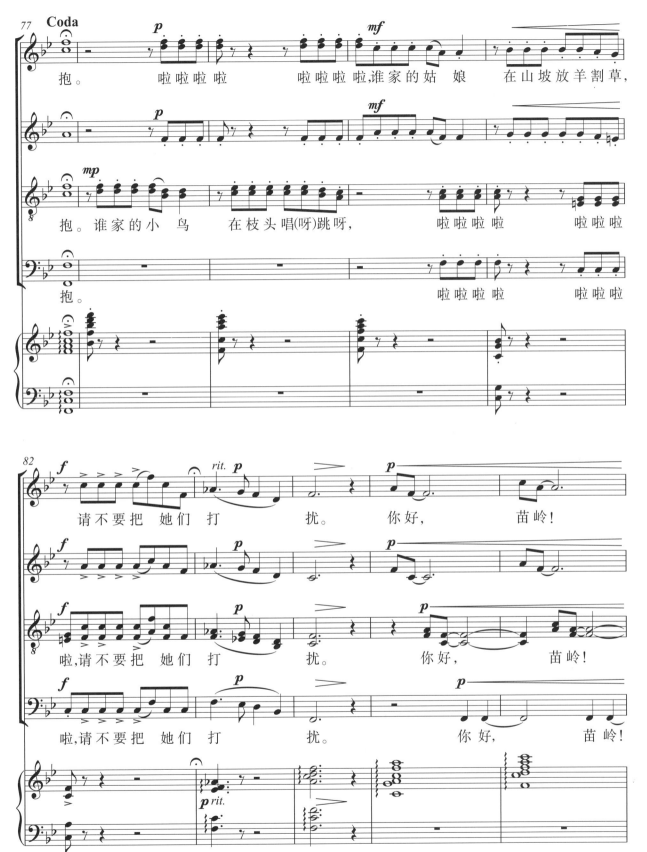

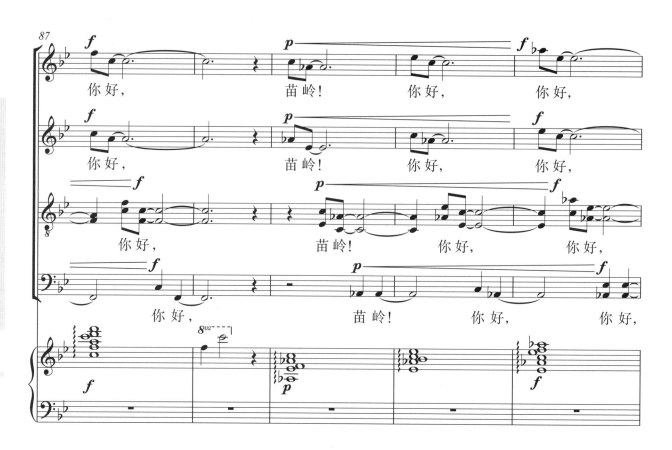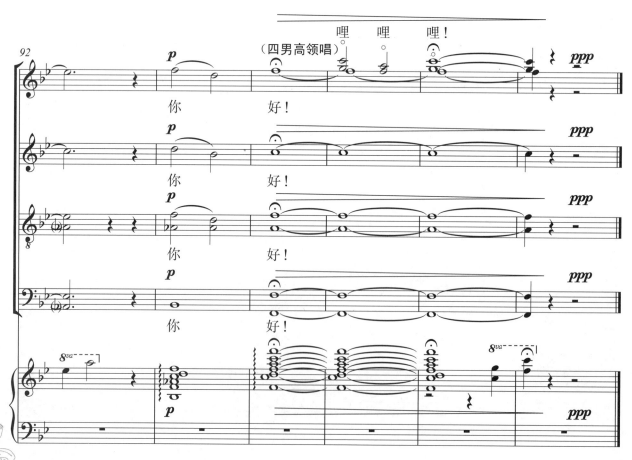

贵客来到家

（无伴奏混声合唱）

贵州雷山苗族民歌
陈国权 改编

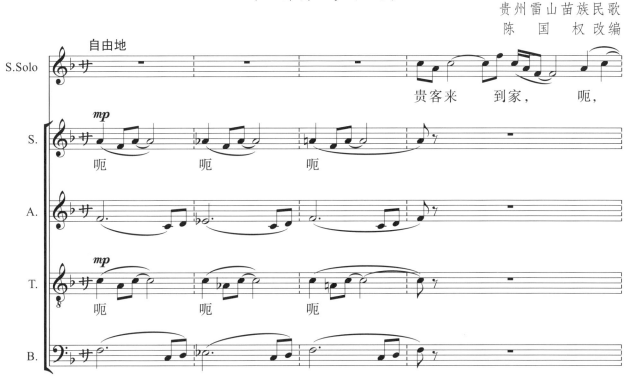

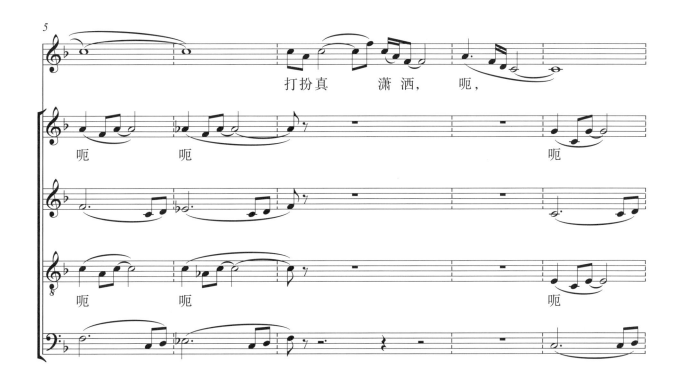

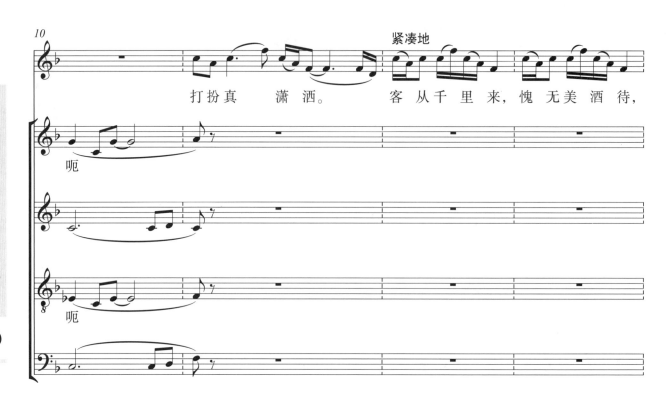
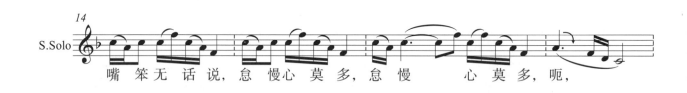
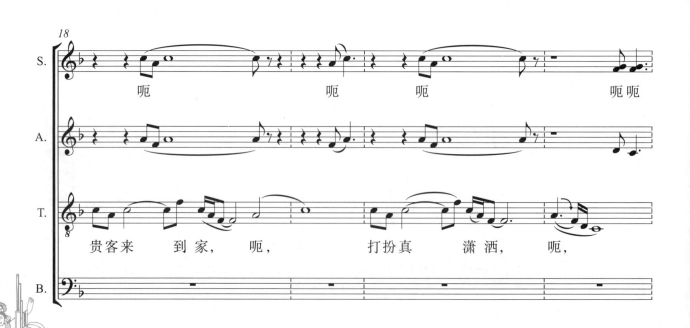

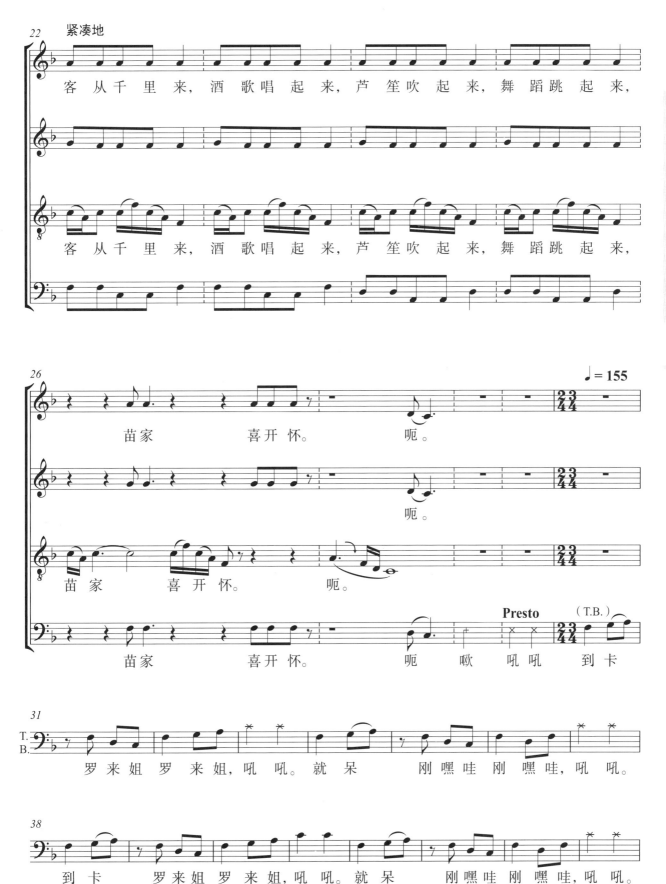

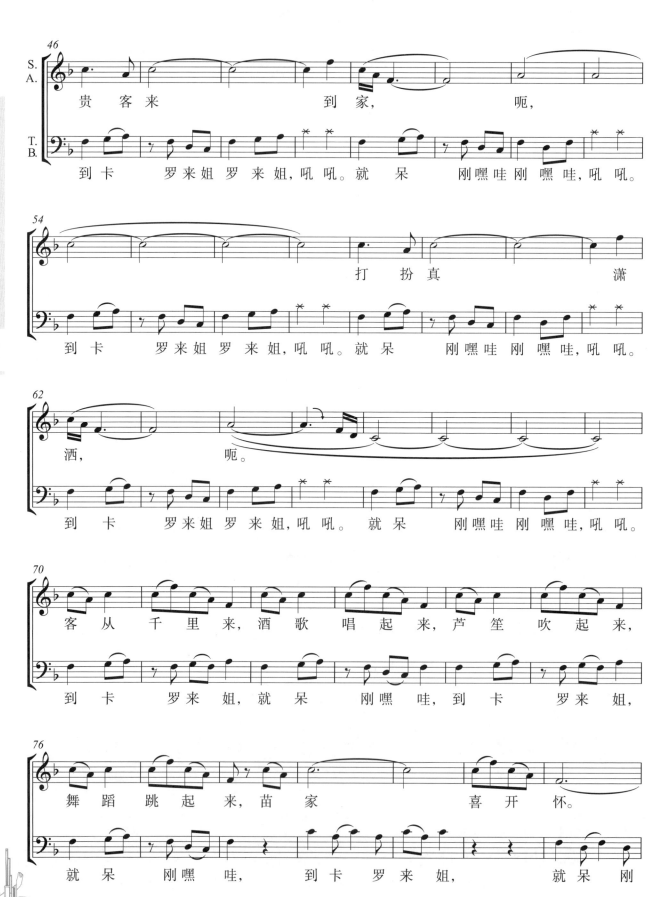

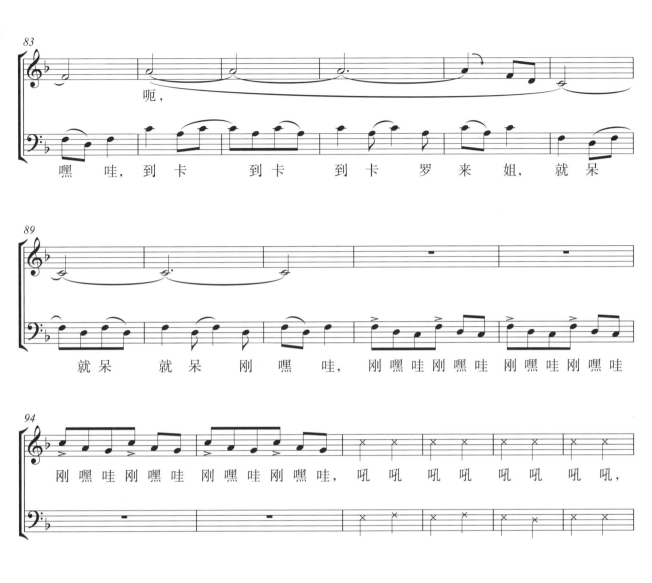
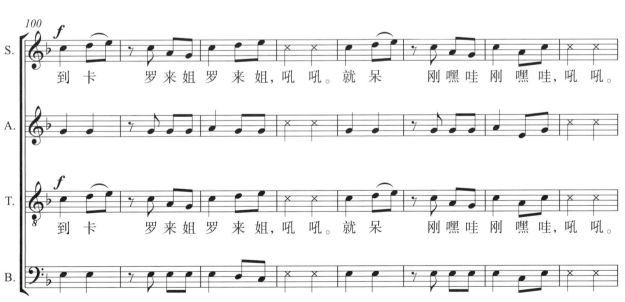

贵客来到家

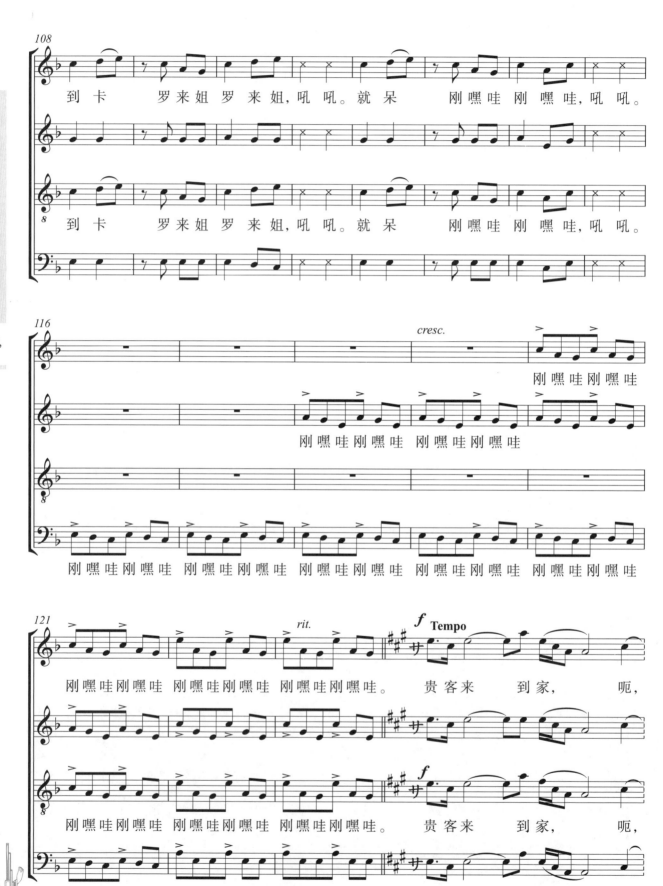

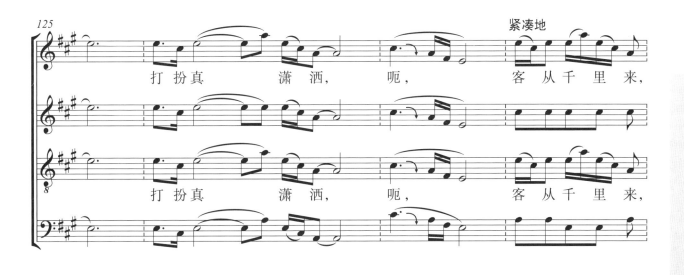

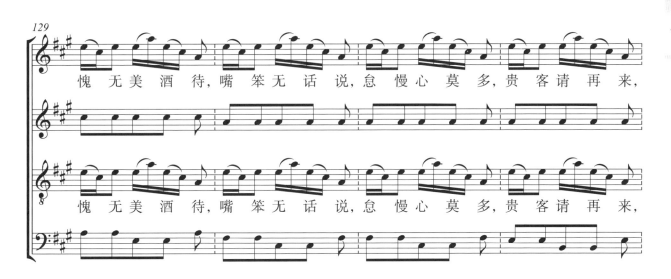

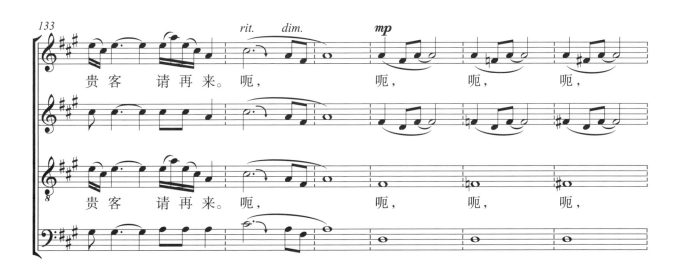

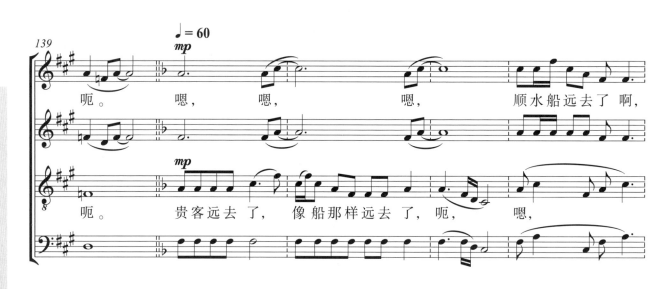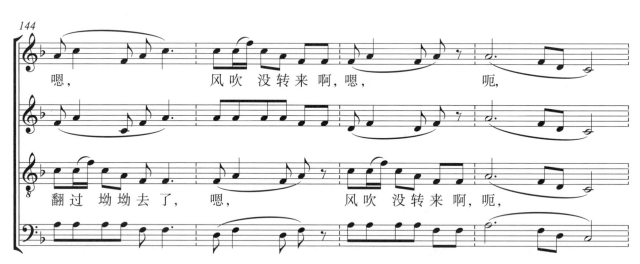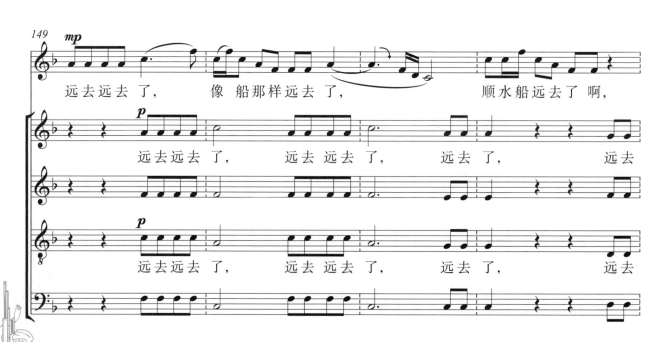

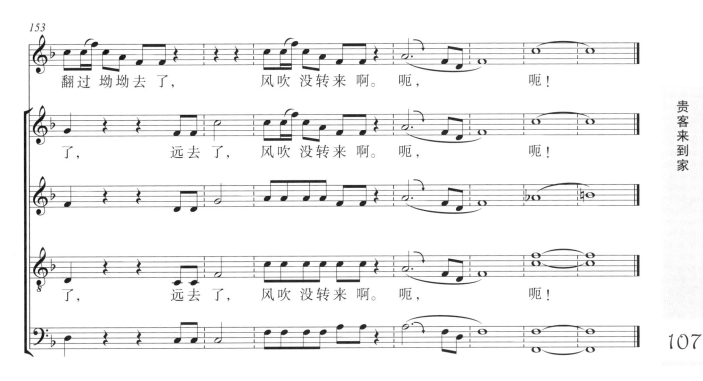

注："⌒"是下滑音记号，注意稍突出"♭mi"音。

俩 俩 哩

（无伴奏混声合唱）

苗族民歌
马相华 改编

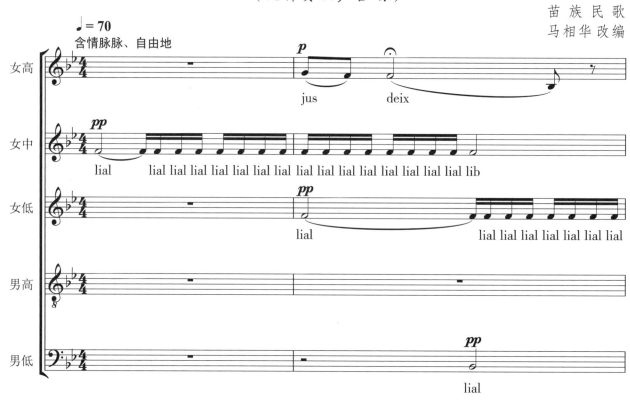

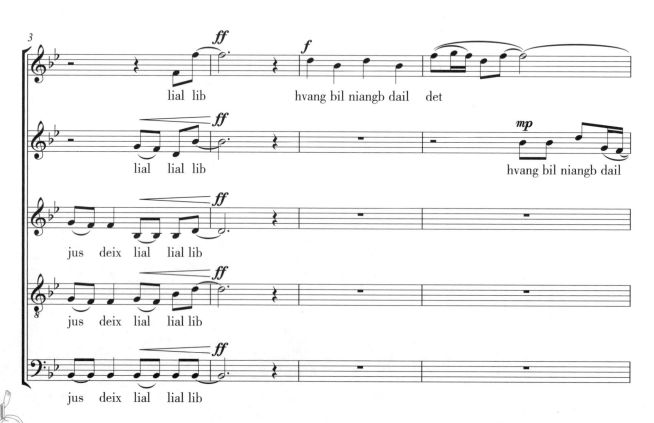

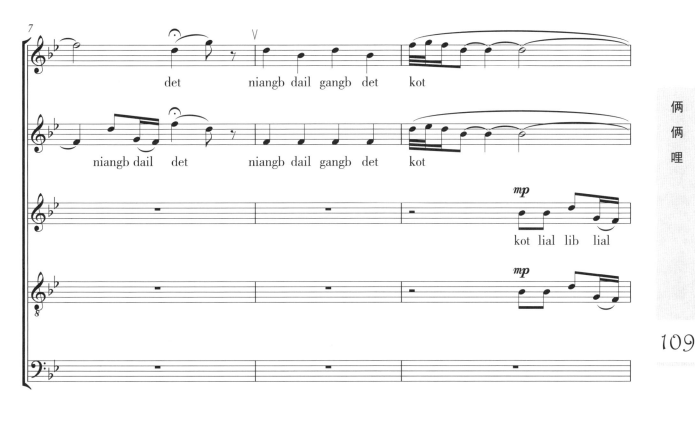

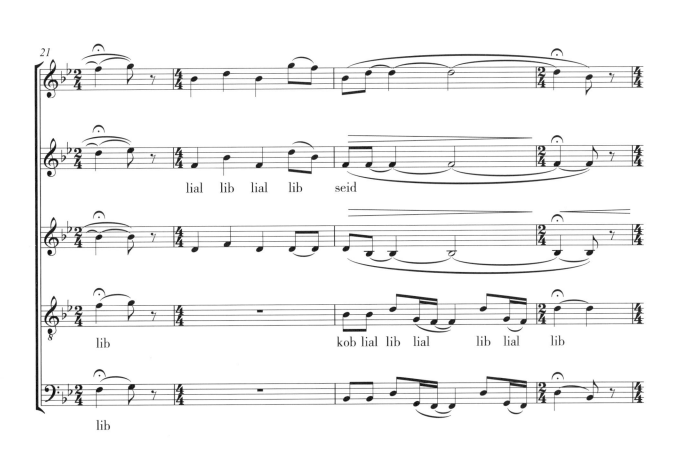

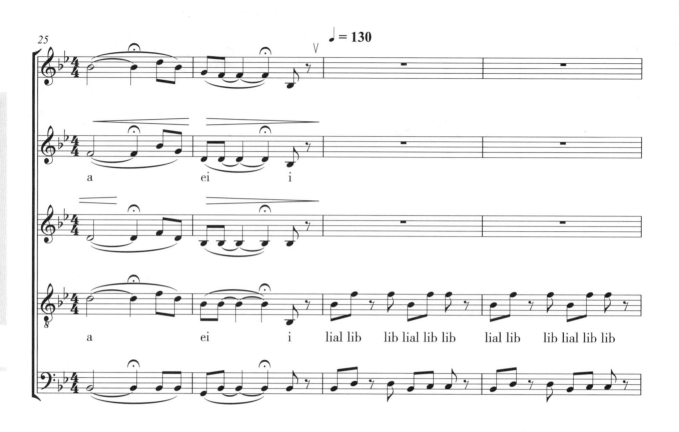
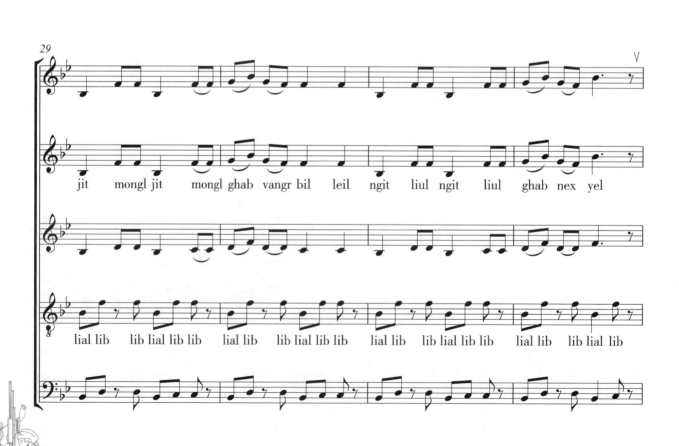

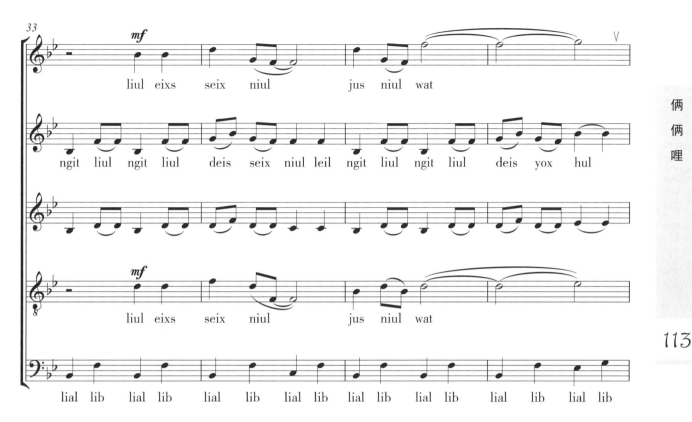
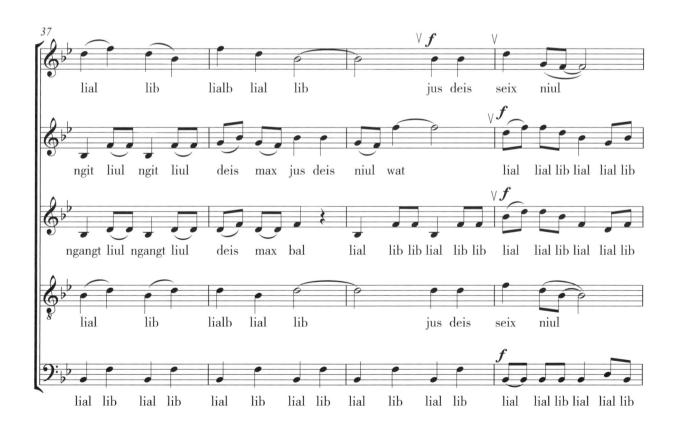

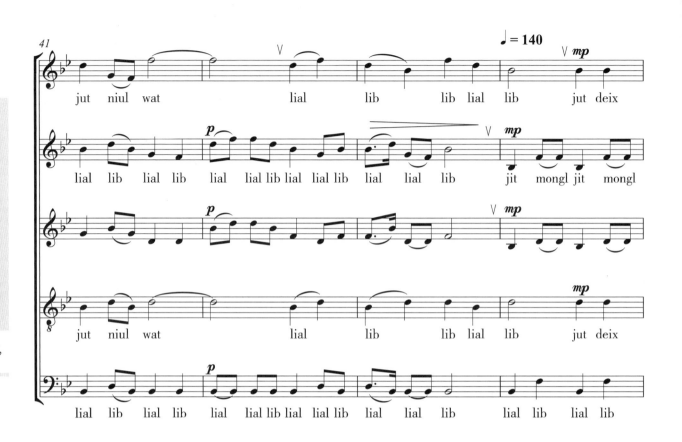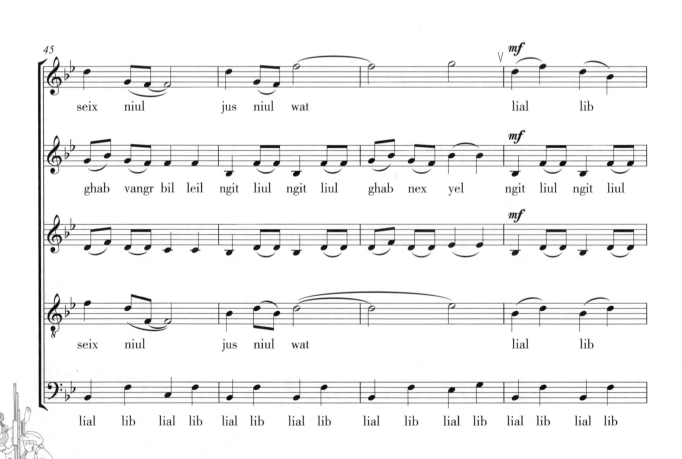

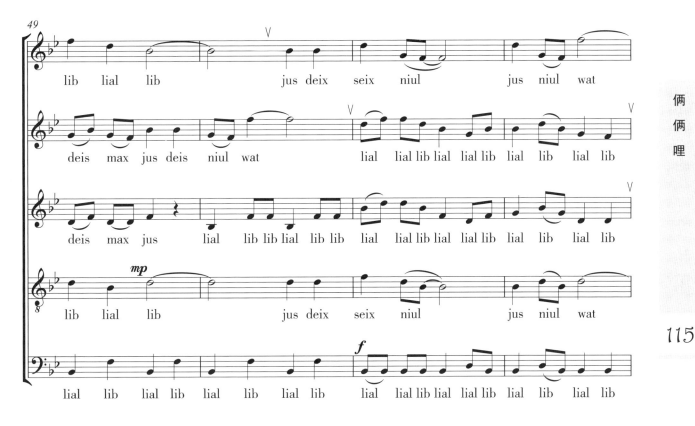
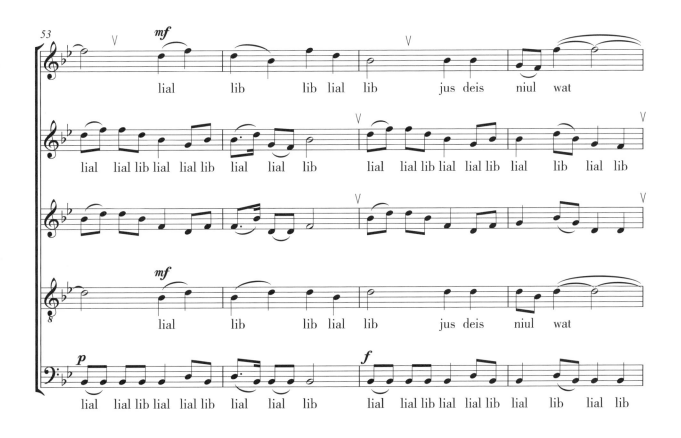
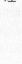

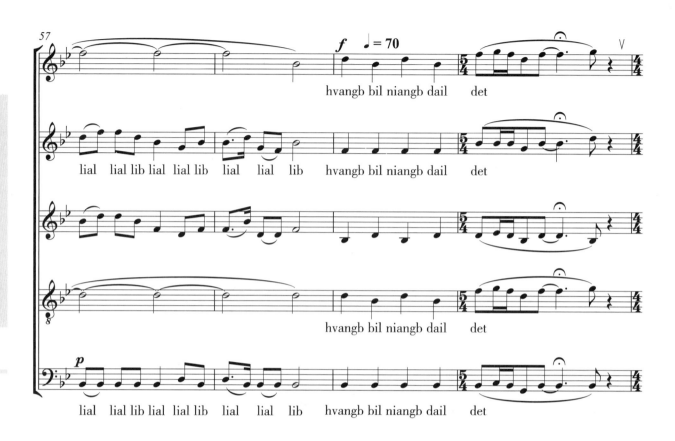
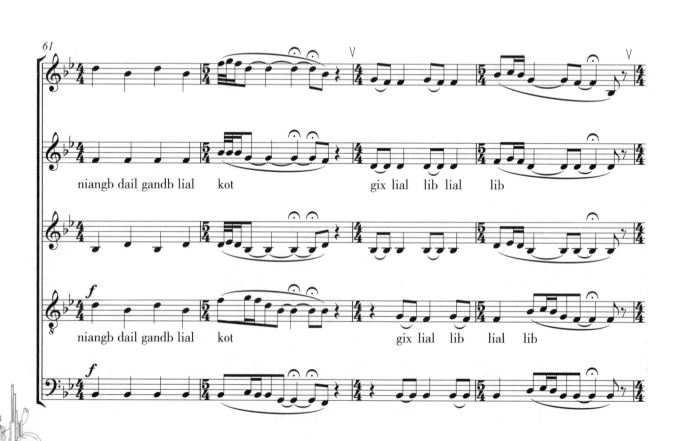

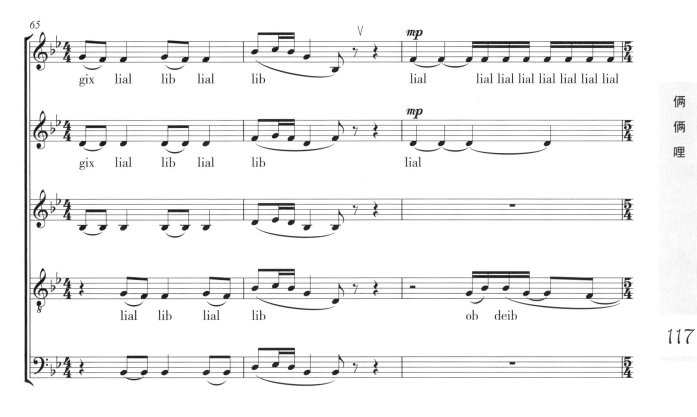

俩俩哩

117

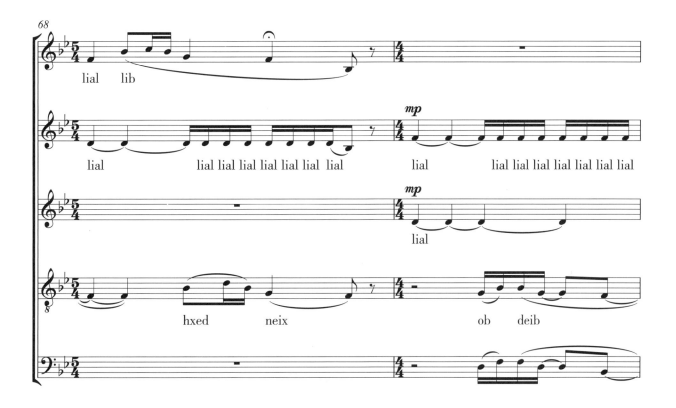

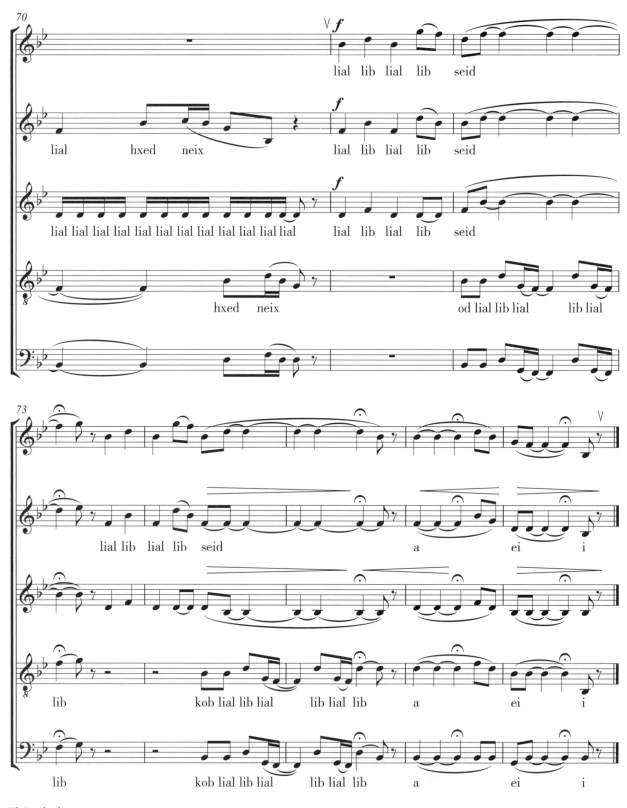

歌词大意：
　　听闻在那远方有一棵古树，树上有一只蝉，"俩俩哩、俩俩哩"地叫着。我们根据先辈的讲述，翻山越岭艰难地来到这里，映入眼帘的道路旁古树参天，苍翠欲滴，树叶哗哗作响，蝉儿藏在里面嬉戏，在树干上"俩俩哩"叫得响亮，好一幅与自然和谐共处的景象。

芦笙大摆裙

（混声合唱）

李小林 词
唐德松 曲

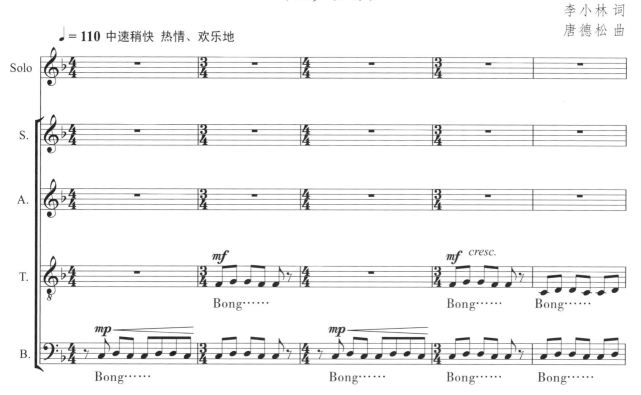

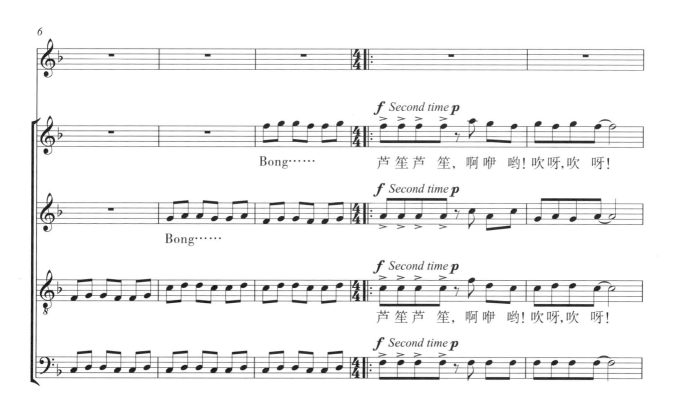

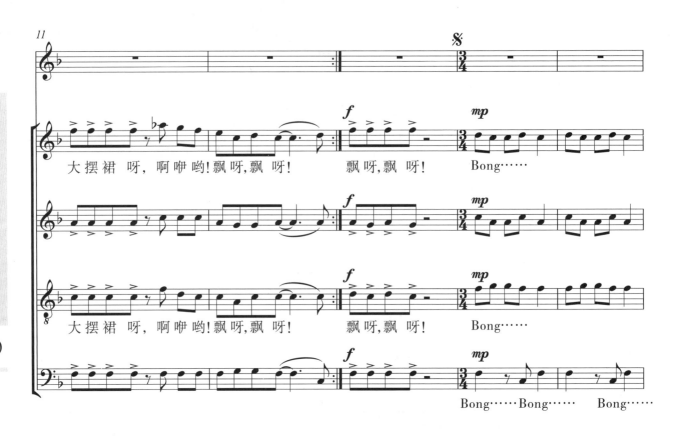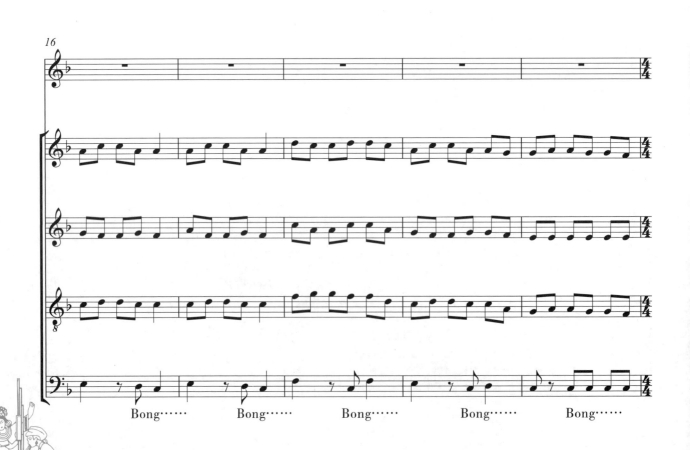

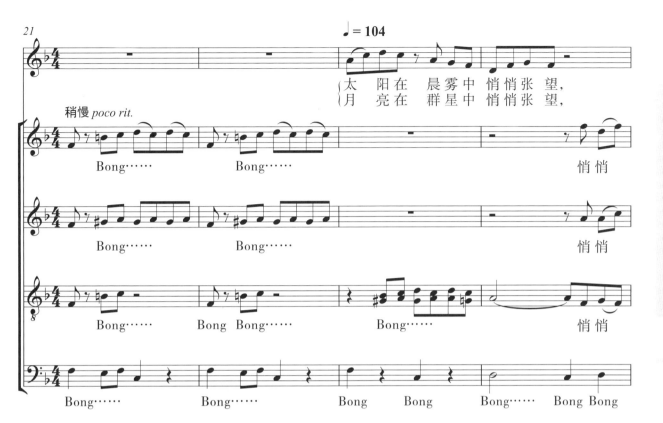
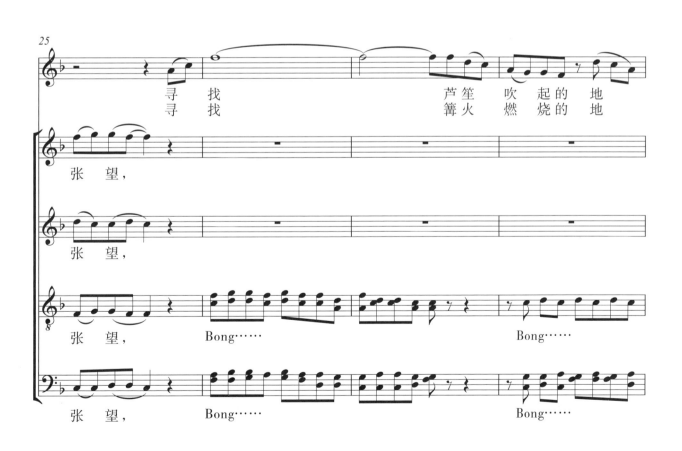

芦笙大摆裙

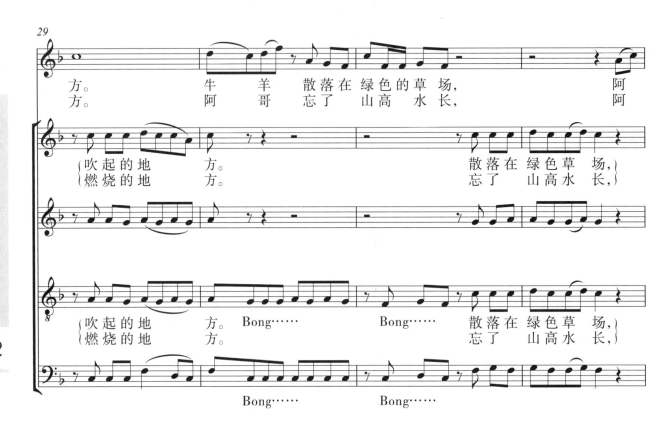
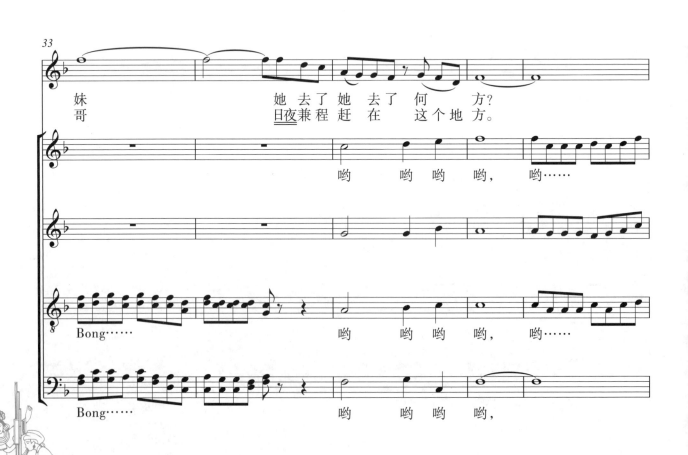

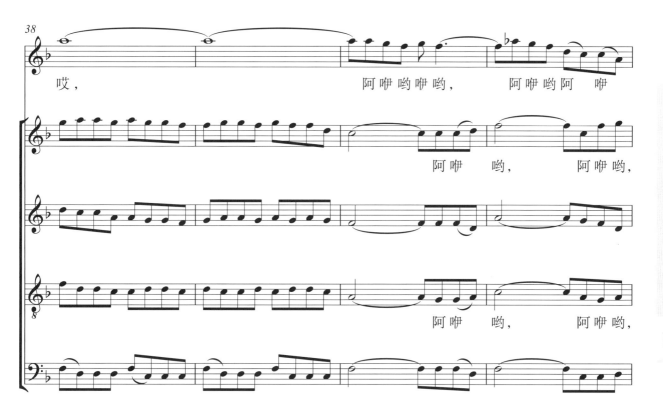

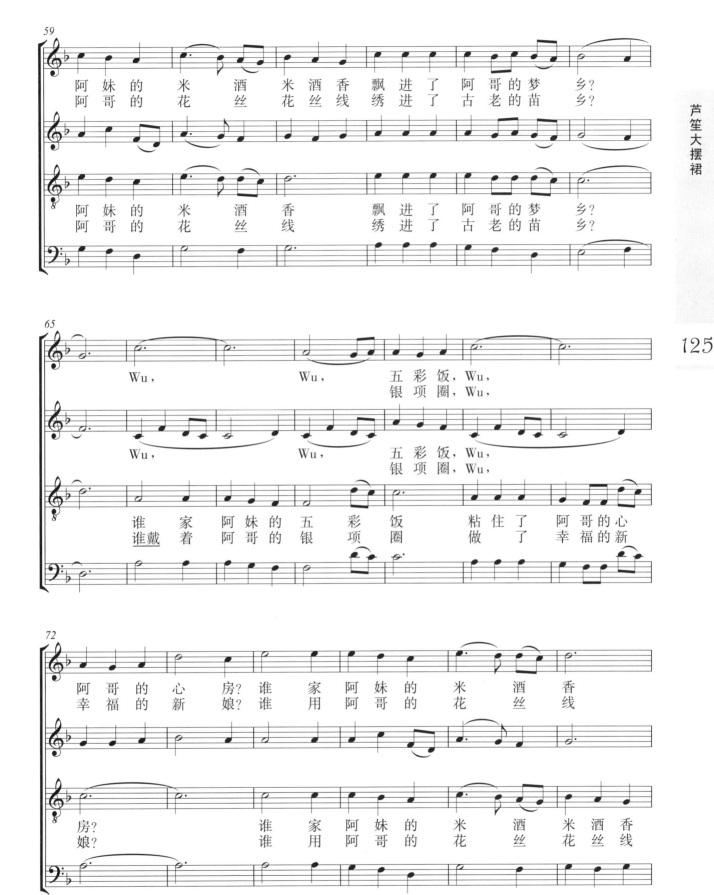

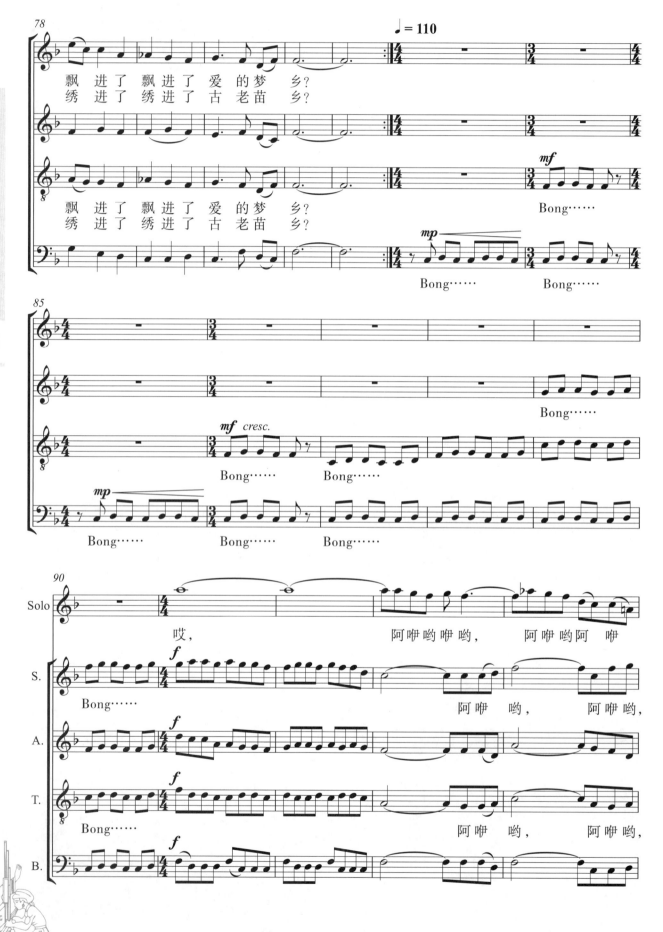

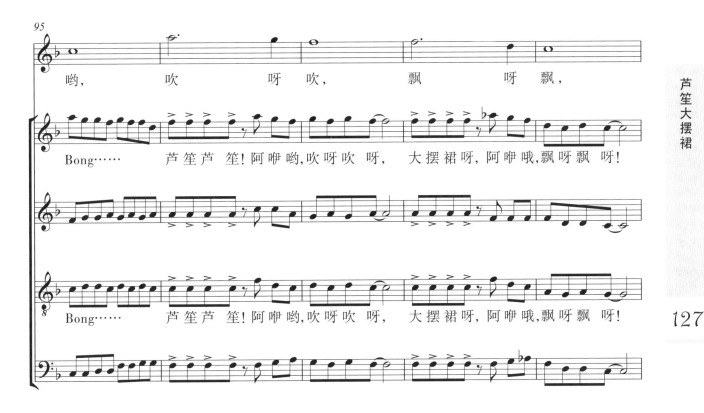

芦笙大摆裙

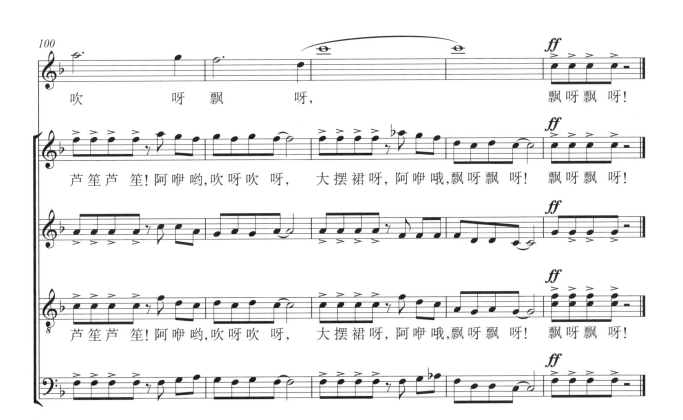

青青苗岭

（无伴奏混声合唱）

施雪钧 词
徐景新 曲

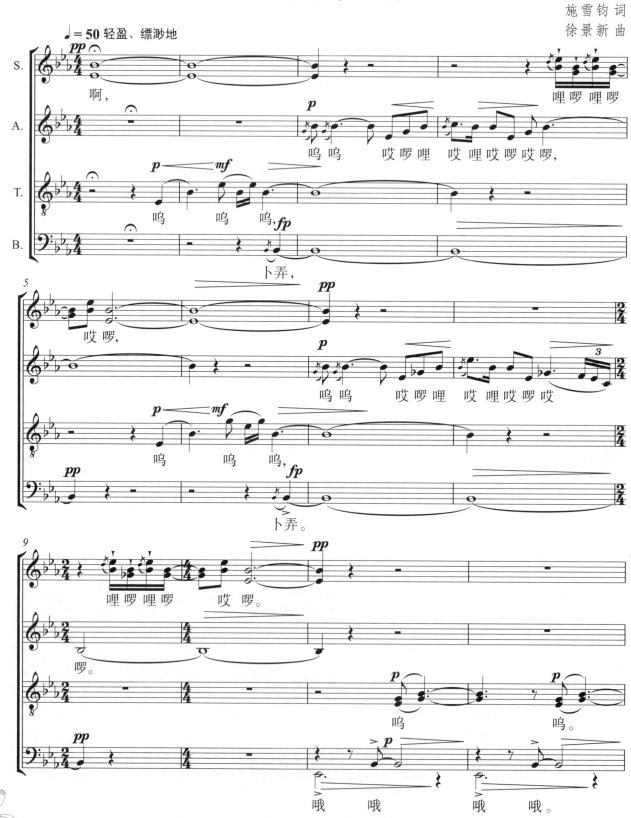

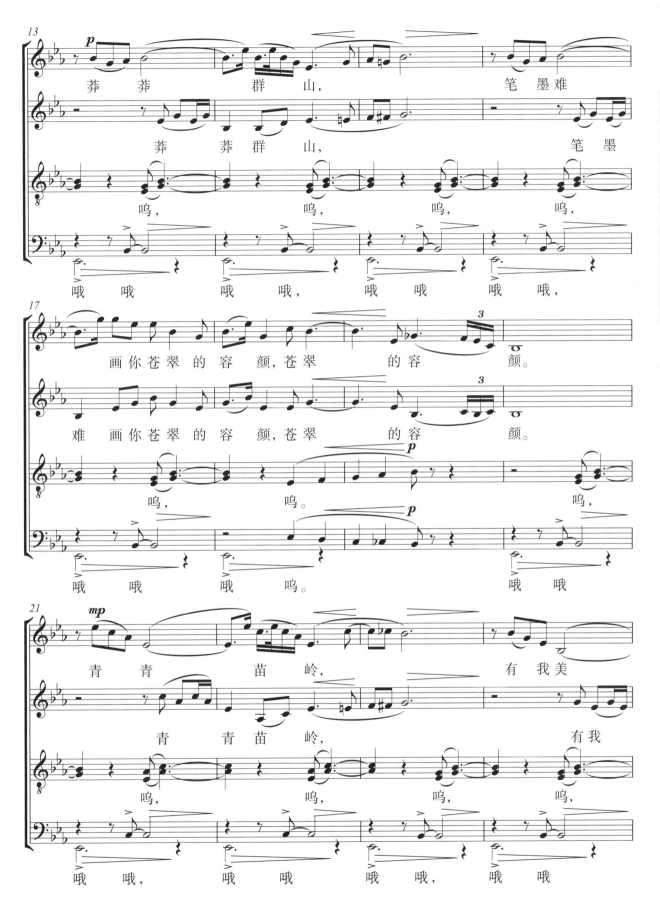

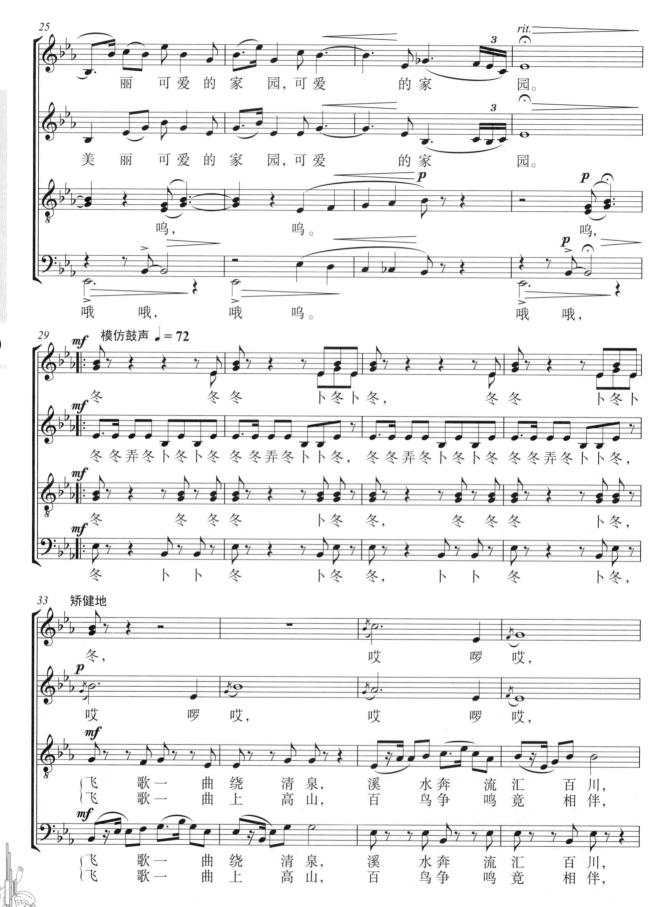

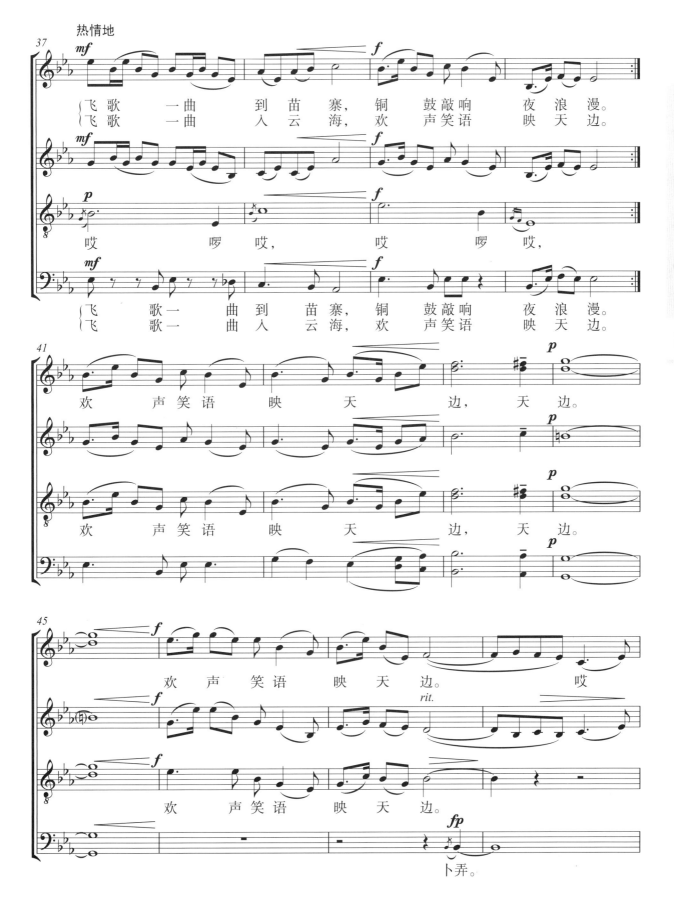

青青苗岭

131

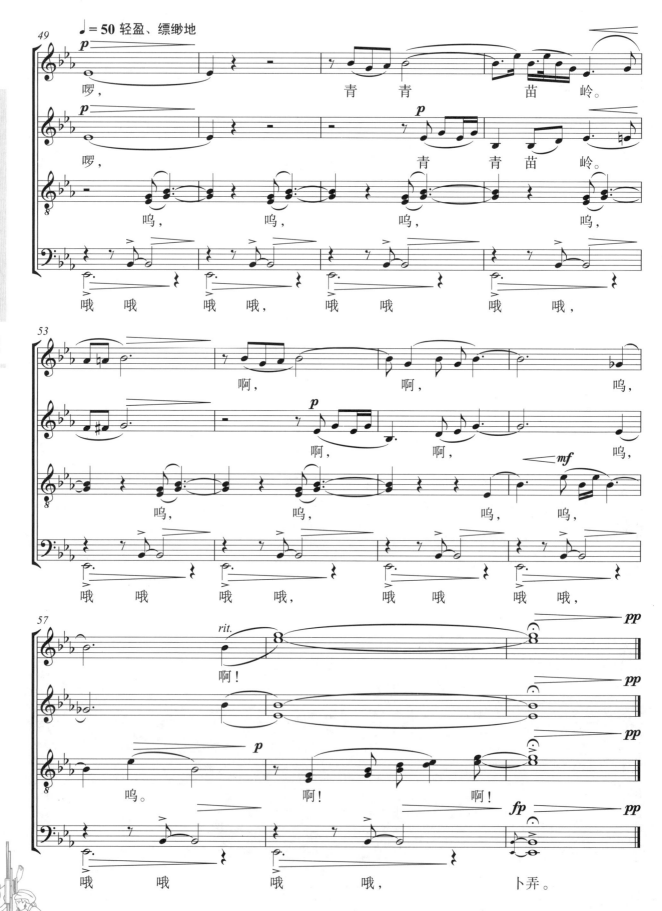